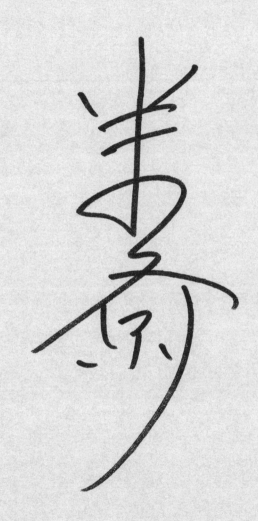

狂言賽博格

狂言サイボーグ

野村萬齋

沈亮慧——譯

自序　狂言與電腦　　　　　　　　　　　　　　　　008

第一章　狂言與「身」「體」

狂言與「臉」　　　　　　　　　　　016

狂言與「頸、肩」　　　　　　　　　019

狂言與「喉結」　　　　　　　　　　023

狂言與「髮」　　　　　　　　　　　026

能劇、狂言與「胸、腹」　　　　　　030

狂言與「鬍子」　　　　　　　　　　033

狂言與「背」　　　　　　　　　　　038

狂言與「腰」　　　　　　　　　　　043

狂言與「手」　　　　　　　　　　　048

狂言與「足」　　　　　　　　　　　053

我乃武司是也

編年史　一九八七—一九九四　　　057

第二章 狂言與「感」「覺」

狂言與「狂」　104

狂言與「眼」　107

狂言與「鼻」　111

狂言與「呬嘴」　116

狂言與「言」　119

狂言與「耳」　125

狂言與「聲音」　130

狂言與漢字　134

我乃萬齋是也

編年史　一九九五—二〇〇〇　139

第三章 狂言與「性」「質」

狂言與傳統　　　　　　　　　　　　　180

狂言與「口傳」　　　　　　　　　　　184

表演與經濟　　　　　　　　　　　　　188

狂言與「男」「女」　　　　　　　　　191

狂言與裝束　　　　　　　　　　　　　195

狂言與沃荷　　　　　　　　　　　　　200

狂言與「學習」　　　　　　　　　　　202

為了今天也充滿朝氣的孩子　　　　　　208

狂言與海外公演　　　　　　　　　　　212

瓢簞　　　　　　　　　　　　　　　　215

狂言與「未」「來」　　　　　　　　　219

後記　我是狂言賽博格　　　　　　　　228

文庫版後記　　　　　　　　　　　　　232

臺灣版後記　狂言賽博格　　　　　　　236

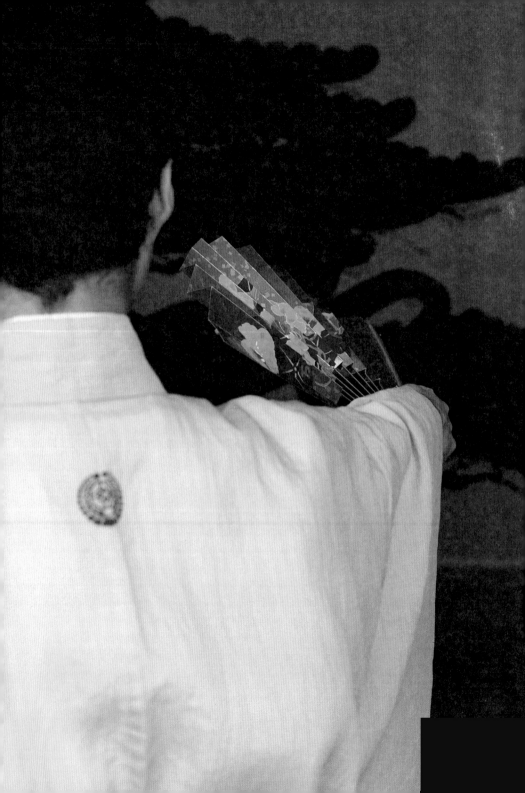

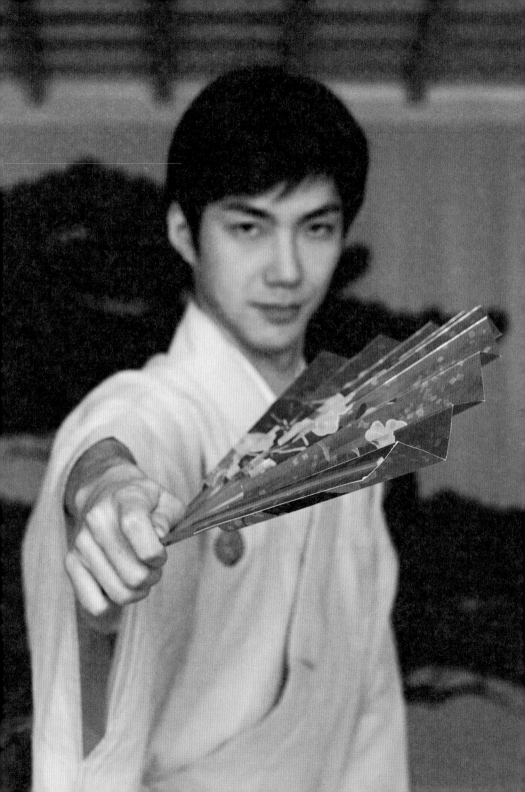

自序 狂言與電腦

文部省的中央教育審議會曾在二〇〇〇年邀請我參加會議,當時探討的主題是「教養」。藉著那次機會,我重新思考了教養究竟是什麼。

我認為所謂的教養,就是「人類為了生存所具備的機能」,硬記下來的知識並非教養。以狂言為例,狂言師為了登台表演所培育的教養稱為「型」,根據個性與經驗一邊編排「型」,一邊運用「型」來表現,這就是狂言的習藝之道。

教授狂言的方式是師徒一對一教學,從讓弟子模仿師父開始,其中尤以父子之間透過「口傳」來傳承最為常見。所謂的模仿,就是化身為他人的意思,模仿也是「扮演」這項行為的根源。由於是借用他人來表現自己,因此可說模仿這項技藝促進了狂言的發展。

狂言師的弟子——同時也是他的孩子——以聲音與身體為中心,透過模仿父親而學習的行為,就像動物模仿父母而學會一切自我保護、獲取獵物的方法一樣。對於孩子的教

008

育，人們常說最重要的是尊重他們的個性，但是要不具備教養的孩子展露個性，恐怕無異於緣木求魚。

對我們狂言師而言，從小習藝的過程跟尊重個性完全無關。師父說「吾乃當地人」，弟子便重複這句話，然後一句又一句地跟著練習。兩人面對面，聲音由身為師父的父親那邊傳過來，在自己心中經由感性去理解、重現，再回傳給師父，如此往復不斷。

用現在的電腦來比喻的話，狂言的習藝就是程式設計的過程。「程式設計」這個詞是重點之一。不管孩子心中怎麼想，將狂言師必須具備的機能大量地植入他的身體，這一點非常重要。這過程中並不存在什麼個性。身為程式設計師的師父只會要求弟子一而再、再而三地模仿，以免出現「錯誤訊息」。

比如台詞及語言是靠著傳遞包含意義的資訊及聲音才得以成立，而所謂的聲音，除了音質、音色、音量，還有能量及整體的意象等，可以透過各種形式來分析，所以就算父親以口傳意，還是會有孩子無法理解的部分。一開始孩子只是模仿父親的音程，小聲地複述「吾乃當地人」，這時父親會告訴他「太小聲了」，於是孩子也要跟著模仿音量，父親會像這樣特意點明孩子疏忽的地方，提醒他多加留意，如此反覆練習，將模式確立下來。

狂言有所謂的「站姿」。狂言中的站姿，指的是「毫無破綻地站立」。由於能舞台是不使用任何裝置、空無一物的舞台，演員的身體必須能持續承受觀眾的注視所帶來的緊張感。儘管站姿也是弟子模仿師父的動作而來，但是每個人的上臂、前臂、腰圍的粗細和比例各不相同，所以先是由師父示範整體姿態，弟子理解後，模仿師父擺出站姿。師父接著檢視弟子整體的姿態，伸出一隻手的時候，如果擺得太高，師父就由下往上輕叩；如果抬得太高，就從上面往下敲打。敲著敲著，被敲打的那個部位的神經受到觸動，也就漸漸地集中，「型」便植入了弟子的身體。

就這樣，有時候伴隨著痛楚，一點一滴地讓意識貫通全身，全身的迴路方能串連起來發揮作用。到達這樣的程度，狂言師才算具備了他應有的教養。

像是平面攝影的時候，經常有人說我「看來彷彿神經貫通了全身」，但是孩提時代的我擺站姿時還無法貫通全身的神經。教養這回事無關乎人的意志，某種程度上必須透過「數位化」的程序才能完成。我們經常可以看到由於無法完全信任自己的身體機能，導致演技停滯不前的例子，但這就足以說明，所謂的古典藝能，便是類比時代的老派人操作著型或站姿這類數位化的東西。

人體有如一部硬體，只要擁有一台不經由知識而是透過身體掌握「型」或「站姿」這類軟體的精密電腦，其實就具備了得以發揮個性的力量。和我的意志無關，從小就被灌輸狂言這件事，將我的身體打造成合意的電腦。

不論是由我或是由業餘人士來表演狂言，所謂的型都如出一轍。然而，依據累積的經驗與表演者所處的環境不同，表現出來的質也會有所差異。專家能夠運用專業加倍提升技藝，加速增進身體機能。狂言絕非只是古老的藝能，它還具備一種恆常不變、已臻完成的方法論。

舉例來說，「笑」也有固定的型。要表現歡笑或悲傷這類情感，在西方的話，原則上必須先令自己產生這樣的情緒，進而化為行動；而以狂言來說，就算不覺得好笑，但只要運用「型」這個軟體，就會像打開開關一樣笑出來。總而言之，只要利用「放聲大笑」的型，就能自我抒發，心情自然變得舒暢，也就感到好笑了。這正是一種程式設計的手法，就算一開始不明白個中道理，但只要學會表現的技巧，就能逐漸熟練地掌握，並開始發揮作用。「表現」這樣的行為是無法透過知識學會的，日本的古典藝能正是擁有這般洗練表現手法的文化之一。

從我所下的定義來看，電影導演黑澤明先生所遺留的工作，正應該由具備教養的人去完成。因為黑澤先生將能樂視為一種教養而化為己有，他的影像作品就感覺上來說和我們非常接近。如果我們能夠憑藉這樣的教養抬頭挺胸，將日本的文化及戲劇展現出來，那麼這樣的教養就具備恆常的普遍性。

我在劇場表演狂言之際，光是說到「劇場版的狂言」就讓人覺得很前衛，即便二十年後再回頭看這樣的演出，恐怕也不會覺得落伍吧。相較之下，當年地下劇場之類的表現手法雖然走在時代的尖端，二十年後卻給人一種老套的感覺。狂言在能樂堂演出不覺陳腐，但在現代劇場表演也不會感到過時，總是讓人眼睛一亮。

在國際化發展的過程中，近來常聽人說「日本人就應該要有日本人的樣子」，這句話指的絕非右翼的概念，而是我們應該從更根本的地方，讓所具備的日本傳統文化這份教養充分發揮功用，並以身為日本人為傲。

狂言と「身」「体」

第一章

狂言與「身」「體」

狂言與「臉」

有人稱狂言為「徒手的藝術」。

這是因為僅用聲音及身體在空無一物的能舞台上表演的緣故吧。沒有大型舞台裝置，沒有燈光與音響設備，演員也不化妝，除了扮演神祇、鬼、動物、醜女、老人之外，一律不戴面具，以原本的面目演出。

據說能劇與狂言源自中國唐代稱為「散樂」的藝術形式，滑稽模仿、雜技曲藝、幻術魔法等街頭藝能傳到日本後，與寺院神社的祭祀典禮及祭神儀式結合，「散樂」的讀音（sangaku）於是逐漸演變成「猿樂」（sarugaku）。

所謂的「扮演」，基本上就是「模仿某種人格」。雖然說是模仿某種人格，卻不能「複製」模仿的人格，而是從中抓出幾個特徵加以誇大。這幾年的新年時節，電視上固定會播放「模仿歌唱大賽」，模仿藝人原則上也是結合聲音模仿與形態模仿，再誇張地表現出來。

用膠帶把鼻子向上提，將眼睛往上吊變成瞇瞇眼，在額頭貼上一顆大黑痣，這些手法雖然都是雕蟲小技，卻很新奇，往往逗得觀眾哈哈大笑，這其實便是透過誇張達到滑稽化的效果。

我想「散樂」就是這樣的表演形式，然而與電視上模仿之間的決定性差異，在於兩者模仿的對象不同。當今這個時代，電視這樣的大眾媒體十分發達，只要夠有名，人人都會認得，一旦滑稽地模仿那個人，就會引人發噱。但在能劇與狂言趨於成熟的室町時代可沒有電視，當時的名人——也就是將軍大人的尊容，並不像現在的首相那般為人所知。

「吾乃當地人」——狂言的演出從登場人物這番自我介紹開始，也就是說，登場的並非某位特定的名人，而是一般人，或是代表觀眾的一個人，抑或象徵、模仿觀眾心中的某個人格，一出場便自報家門。

能劇取材自文學作品，主要模仿的對象為作品中的名人，如光源氏、六條御息所、平家的公卿、小野小町[1]、在原業平等，原本同卵雙生的狂言與能劇兩者的特質因而逐漸互為表裡。我認為，狂言承襲了接近本源的滑稽模仿，成為口語

與動作並用的喜劇，能劇則將注重程式性的文言文化為謠曲，與舞蹈結合構成假面劇，朝悲劇的方向發展。

狂言裡扮演普通女性時不會戴面具，而以真面目示人，僅用漂白過的白布「美男鬘」綁在頭上，只要遮住男性的下巴與顴骨就能變成女性。狂言中不會出現什麼有名的美女，充其量只有「住在這一帶的女子」而已。試想，年老的能劇演員不戴面具飾演小野小町的話⋯⋯。

狂言有一齣名為《業平餅》的曲目，少見地出現了在原業平這號人物。演出能劇的時候，理所當然會戴著面具來扮演這位絕世美男子，但在狂言裡則以原本的面目演出。越是與業平大人相差甚遠的人來扮演，越能突顯狂言的滑稽戲謔，表演也就益加生動。狂言既是「徒手的藝術」，也是「真面目又真性情的藝術」。

譯註

1 小野小町（生卒年不詳），日本平安時代早期的女性歌人，才貌雙全，名列六歌仙之一。

狂言與「頸、肩」

我的脖子很長，而且還是垂肩，說得好聽一點是體態有如一隻鶴，然而也會讓人聯想到勃根地葡萄酒的酒瓶。

所謂的坐高，指的是人坐著的時候腰部以上的高度，只是一般似乎都被當成軀幹的長度。

我的坐高相對於身高是落在平均範圍內，但我總覺得自己身體的平衡和其他人不同，軀幹的長度跟脖子以上的長度很不協調，大約是三比二的比例。

人們經常說，脖子長又垂肩的人最適合穿和服了，我也常被人這樣說。不過這是女性穿和服時的常識，並不適用在穿著狂言或能劇裝束的男性身上。

在狂言裡，主人小名[1]穿著長袴[2]，相對於此，身為僕人的太郎冠者[3]則穿著肩衣[4]。這些服裝都是素襖[5]與掛素襖[6]的簡略樣式，縮短袖子並省略袖袋，大概是優先考量服裝的功能性，結果卻導致肩膀的部分如聳肩般隆起。

能劇的裝束中雖然也有狩衣[7]、法被[8]、水衣[9]這類袖子寬大、袖袋垂落的衣服，但在飾演動作較大、性格剛強的角色時，就會著重功能性，捲起袖子過肩，使肩膀更為突出。這雖然是在模擬穿著甲冑——也就是護具——的姿態，垂肩卻造成了反效果，不過一戴上稱為「頭」[10]、或紅或白或黑的巨大長假髮，便又維持了平衡⋯⋯。

電視上播放的時代劇中，當觀眾熟知的遠山阿金以奉行的身分出現時，身上穿著裃，高聳的肩部不但具有形式美，也是權威的象徵。但是當他展示出櫻吹雪的紋身時，卻顯露了圓潤的肩頭，這樣的表現不只是造形上的變化，同時帶有現實的氣味，讓觀眾感受到他是一個有血有肉的人。

我們這些演出能劇與狂言的人，很忌諱寫實的表演方式，亦即帶有日常氣息的表演，也討厭將活生生的肉體展現在觀眾面前，所以才會藉由裝束護住身體，能劇中甚至還戴上面具遮臉。也就是說，絕對不能將脖子與手之外的肉體顯露出來，這可謂是無機的寫實主義了。

但另一方面，自古以來的六百年間，能樂世界裡只有男性才能登台演出，這

項規定並非蔑視女性，而是因為能樂的表演必須仰賴男性剛強的肉體形態。雖然不會直接顯露出來，觀眾卻能感受到在厚重的裝束下，歷經訓練而洗練的男性軀體，跟芭蕾這樣的藝術形式——包覆在緊身舞衣與褲襪下，展現有如西洋雕刻般的真實肉體——正形成了對比。

飾演女性角色時，我的垂肩可以直接派上用場，而飾演男性角色時服裝多呈聳肩隆起的形狀，這時候我的長脖子就發揮了作用，不會被高聳的服裝擋住。

不過，像我這樣的脖子會帶給觀眾怎樣的印象呢？大概就是從腰部向上延伸的一條直線吧。演員的形體雖然因為裝束而凹凸起伏，但是從天上彷彿有條線將身體吊起來所產生的緊張感，反而與演員自身的重力相互抗衡，形成所扮演的角色的重量與存在感。這樣的平衡感正是我們這個世界的寫實主義，也是一種理想。然而現實世界中，人的脖子無法保持穩定，總會不自覺往前傾，這種不平衡的情況可說司空見慣。

譯註

1　小名：小領主。

2　長袴：肩衣與褲裙結合而成的武士公服。

3　太郎冠者：為狂言中最常見也最受歡迎的角色，「冠者」為僕人的意思，相同身分的僕人若超過兩人，則依序稱為太郎冠者、次郎冠者、三郎冠者（但不會有四郎）。因此太郎冠者為狂言中的第一僕人，性格開朗、愛耍小聰明，有時又很糊塗，遭受主人責罵時會反過來說服主人，深受觀眾喜愛。次郎冠者則為太郎冠者的後輩，有輔佐其表演並反覆說台詞的作用，有時也會承接太郎冠者的功能。

4　肩衣：無袖的庶民短衣。

5　素襖：由室町時代的直垂衍生而來，到了江戶時代則成為武士的日常穿著。

6　掛素襖：指素襖的後襟不塞入褲裙而垂著。

7　狩衣：原本是打獵時的穿著，後成為貴族公卿的便衣。

8　法被：外套式的和服上衣。

9　水衣：寬袖、長度到膝蓋的上衣。

10　原文為「カシラ」，為能樂中使用的長假髮，瀏海覆額、兩側及肩、長度過腰，演出時會因應不同角色而各別使用紅色、黑色或白色的「頭」，比如狂言中的閻魔大王和鬼戴的便是「赤頭」。

狂言與「喉結」

我的脖子很長，喉結也很明顯，自己覺得會讓人聯想到長號，因為根據發聲時聲音的高低不同，喉結的位置也會改變。單純發出高音時，喉結會朝著下巴的方向提升；發出低音時，喉結則會向下移動──不對，應該說為了發出高音會將喉結往上提，把聲帶繃緊；為了發出低音則會將喉結往下降，讓聲帶鬆弛。

儘管我從三歲就開始登台演出狂言，但年幼的我聲音清脆，擁有金屬般的高音。舞台上清透、稚嫩而響亮的聲音雖是訓練的成果，卻導致我的笑聲特別明顯，讀小學時偶爾還會招致同學的嫌惡，或許他們以為我過於清亮的笑聲是在嘲笑別人吧。

在舞台上發出清脆的聲音固然不錯，但在日常生活中，有時會讓人敬而遠之，所以不知道從何時起，我便開始憧憬低沉渾厚的音色。

我的變聲期很長，從十歲左右開始，清脆的聲音變得嘶啞而難以掌控，甚至

到了讓師父野村万作擔心我該不會是音痴的地步。

我上有兩位姊姊，下有一位妹妹，雖然女性成員居多的家庭在以男性為主的狂言世界似乎會遇到不少難處，但她們卻都是支持我的女神。

我開始變聲的那段時期，比我大四、五歲的姊姊正值情竇初開的年紀，她們的男朋友有時候會打電話到我家。身為家中唯一的男孩，或許不免感到有些忌妒吧，所以接到電話時，我會努力模仿那種足以被誤認為父親的低沉、沙啞、粗重的聲音，故意嚇嚇那些男生，聽姊姊說，換她們接聽後對方還問道：「剛才接電話的是妳爸爸嗎？」這時我就會想：「哼，活該！」

我高中的時候流行重金屬音樂，當時我對電吉他與擁有金屬般高音的主唱很感興趣，還在文化祭時組團登台表演，一邊不斷嘶吼，一邊彈著吉他。

在狂言修業的每個階段，都會準備一首大曲，首次演出某首大曲則稱為「披露」，像《三番叟》、《奈須與市語》、《釣狐》與《花子》便都屬於大曲。狂言世家的孩子通常在十七、八歲時就會披露《奈須與市語》，我卻到了二十歲才表演這部作品。可以說是因為我的聲音還沒有定型，所以比別人晚幾年

演出，但也可說正是因為演出了這部作品，我的聲音才終於定型了。無論如何，我最終得以在《奈須與市語》中掌控自己的聲音，也因為披露了這部作品，才能以狂言師的身分向前邁進。

我平時的聲音很低，經常有人說那種粗嗓子跟我的長相不符，這或許是我當年嚇唬姊姊的男朋友所得到的成果吧？不過，跟音域寬廣的父親同聲吟唱的合音，可是我們父子同台的招牌好戲。現在包含假聲在內，我的音域可以橫跨四個八度半，莫非也是當年玩重金屬音樂嘶吼的成果？

玩笑話先放一邊，我已經戒菸超過兩年，過著每天好好漱口的生活，誠心誠意地供養喉結佛祖，給予潔淨滋潤的保養，正因為做到這些，才讓聲音得到保佑。

譯註

─────

1 大曲：指規模較大、難度較高的曲目。

狂言與「髮」

狂言與能劇雖然擁有六百年的傳統，但並不表示在這六百年間一成不變。

當然，我們從祖先那邊繼承了「型」，代代相傳，在這方面算是十分忠實地守護著傳統。而且這個「型」是經過徹底訓練的，讓身體經由程式設計，在產生意識之前就將傳統植入，因此在某種意義上，成就的應該就是一具「狂言賽博格」、「能樂機器人」，但實際上並沒有這樣的狂言師或能樂師存在，就算有，想必也很無趣。

然而在空無一物的能舞台上，卻不容許所謂的日常性表現，如果出現那樣的動作，就會被視為展現「真實的肉體」與「寫實的動作」，因而招致責難。我們是透過橫膈膜進行腹式呼吸來發聲，聲音尚未定型的年輕演員要是發出「真正的聲音」，就會被前輩責罵：「別給我發出那種在後台吃飯的聲音！」一切都透過「型」而被程式化，這種無機的存在、符號化的身體與聲音，對於呈現能舞台的

畫面而言是必須的。

雖然我把這套「全副武裝」說得很艱澀，但我們的身體其實存在著徹底脫離傳統樣式的部分，那就是「頭髮」。

狂言師不化舞台妝，除了扮演神祇、鬼、動物、醜女、老人外，演員一律不戴面具，以原本的面目表演。過去是從室町時代開始梳髮髻，自戰國時代開始剃成月代頭[1]，但是明治維新之後，人們剪掉髮髻，變成了短髮。雖然相撲界保留了傳統，還是梳著髮髻，但明治、大正時期的能樂師失去了大名賞賜的俸祿，生活困頓無著，在逼不得已的情況下，只好靠別的行當營生。我的曾祖父初代萬齋在離開隸屬加賀前田藩的狂言世家來到東京後[2]，聽說會有一段時期不在國營鐵路公司上班，那可不是還能留著髮髻的時代吧。

此後能樂師便不梳髮髻了，反正頭髮沒有神經，就保留著無關傳統樣式的日常造型——畢竟沒有人能訓練頭髮。因此，能樂師的髮型有時也反映了時代的變遷，在不良少年風行的時代，能舞台上也出現過電棒燙和飛機頭，原則上只要不是過分搶眼的髮型就行。不過頭髮遮住衣領有違和服的美學，因此不適合留長

髮，而我至今倒是還沒見過將頭髮染成褐色的能樂師。

有段時期我很憧憬長髮，但在日本必須一直表演狂言，實在很難如願。不過後來藉著去英國留學一年的機會，我終於得以實現多年的心願──留長髮。那一年我的長髮及肩，足以在腦後綁起來，但是回到日本的隔天就剪短了。如果宣稱是為了梳髮髻才把頭髮留長，或許就不會挨罵了吧？我一邊想著這樣的歪理，一邊惋惜地看著自己的黑髮有如流水素麵³般掉落，彷彿消逝的青春。

我在ＮＨＫ的晨間連續劇《亞久里》中飾演榮助這個角色時，為了不同的場景要連戲，所以相當留意頭髮的長度以免穿幫，而演出狂言時，因為每天飾演的角色不同，頭髮也就任其生長了。只不過電視劇中的時間軸跟拍攝的時間軸並非同步，因此更需多加留意。越是不注重樣式與身體符號的電視媒體，越是需要符合「型」的「頭髮」。

譯註

1　月代頭：日本傳統成年男子的髮型，從前額到頭頂的頭髮剃光，頭皮呈現半月的形狀。

2　加賀藩為江戶時代的一個藩，領地相當於現今的石川縣與富山縣，野村家先祖初代野村万藏即出身石川縣金澤，直到初代萬齋這一代方才移居東京。

3　流水素麵：指將竹子對半縱切，倒入清水讓素麵順著竹筒流下，再用筷子夾起來吃，藉此在夏日營造清涼的感覺。

能劇、狂言與「胸、腹」

職業的特徵或許多多少少會顯現在個人的體型上，因此我想應該沒有狂言師和能樂師是上半身——特別是胸肌與腹肌——賁張的。畢竟在我們的世界裡，講究的是滑步[1]，重視的是腰部以下的穩定感與重量感，所以下半身肌肉發達的人反而比較多吧……。

胸部的肌肉之所以沒有那麼發達，純粹是由於並未頻繁地使用。雖然有時候需要拿著扇子，手部動作也不算少，但基本上頂多就是把上半身向後仰或往前彎，手部動作主要也只是用來指明，是纖細的裝飾性存在，因為上半身並不需要像芭蕾舞者或花式滑冰選手那樣，具備將女性舉起的力量與技巧。

在能劇與狂言的世界裡有時要戴面具，這時若要觀看某樣事物，便得「用胸部去看」，畢竟就算演員用眼珠子盯著，坐在遠處的觀眾也不明白他究竟在看什麼。觀看小東西時從轉動脖子開始，讓整張臉正對著要觀看的物體。如果觀看的

對象象徵一整個世界觀——例如盛開的櫻花，那就要用胸部去看，用全身去感受那個世界的能量。只是觀看的對象原本就很少真的出現在舞台上，所以還有一項條件，是得激發觀眾觀看事物的想像力……

在擺出預備動作，也就是「站姿」的時候，我們得挺起胸膛，不能放鬆力道，層層衣襟下的身體必須充滿緊張感。

發出聲音的時候，「胸部」扮演的角色很重要。發自腹部的聲音經過胸腔提升共鳴的強度，音量就會變大而響徹全場。

在西方的舞蹈中，腹肌非常重要，甚至有人稱之為「舞蹈的肌肉」。這或許是因為將骨盆往上提是舞蹈基本的「站姿」，而能劇與狂言的「站姿」則是將骨盆往下沉，背肌於是更形重要。

因此就算腹部突出也不是問題，反過來說，當相撲力士穿著兜襠布時，腹部反而要隆起才能緊貼住腰帶。亦即力士腰間的兜襠布、腰帶、褲裙等，都是固定在肚臍下方的部位，而非固定在腰部。要是腹部未突起，腰帶會鬆脫、上移到腰部，於是整個人就會感覺小一號，衣服紮不緊，腰帶變得鬆垮。這就是為什麼在

七五三²或成年禮的儀式上，常見到許多身形纖瘦的男孩身上的腰帶和褲裙都鬆垮垮的。「各位青年，繫和服腰帶與穿褲裙時，不妨在腹部塞點東西吧！」我也會在登台演出時，塞兩片和服用的小墊子──稱為「胸墊」──在懷裡。不過等到步入中年，繫腰帶及穿褲裙時大概就會自備「胸墊」，像我所屬的狂言團體裡，年過四十的人往往就不需要再使用「胸墊」了。

發出聲音時，「腹部」也很重要。儘管由於採用腹式呼吸法，配合上下移動的橫膈膜，腹部會隨著換氣與發聲而起伏，不過只要讓腹部牢牢地貼緊腰帶，不管腹部如何運動，都能發出「沉著穩定的聲音」。

狂言與「鬍子」

這些年來隨著社會上對男女平權的重視，尤其年輕男女之間的性別界線日益模糊，現在已經很少聽到「像個男人」、「像個女人」或「是個男人就該這麼做」、「身為女人就該那麼做」之類的話了。

人們不再為了政治或思想上的理由留長髮，也不說「長髮」這個詞了，而是使用顯得既「帥氣」又「可愛」的字眼「long hair」[1]。直到我這個世代，男性頂多就是將頭髮紮在腦後或綁頭巾，現在的男孩子卻會戴髮箍，而除了「漂亮」與「可愛」，女孩子的時尚還會追求「帥氣」的俐落感，男女的外形幾乎已經沒有差別了吧？

儘管如此，「鬍子」卻是男性專屬的。

「鬍子」[2]這個詞的漢字為「髭」、「髯」、「鬚」，英文則是「moustache」、「beard」等，兩者都是依照生長的部位來區分。能劇跟狂言的面具當中，只

要比青年年長的，大多都有「鬍子」，但是能樂師跟狂言師本身卻幾乎不留「鬍子」。

演出狂言的時候，演員不戴面具，也就是以「直面」的狀態表演，所以不好留「鬍子」，畢竟有時候演出女性角色時也得以真面目示人。能劇中的仕手方（擔任主角或地謠的演員）3 飾演女性角色時必須戴面具，看來蓄鬍似乎無妨，只是能劇演出也會包含稱為「仕舞」4 的表演，要穿著印有家徽的和服褲裙、不戴面具跳舞。不過能劇的表現方式原本就不是直觀的寫實主義，把角色視為抽象的存在即可，這麼說來，或許就跟有沒有「鬍子」無關了。

狂言的角色中有一名「大鬍子」男性，會在臉頰處掛著像京劇那樣的長「鬍子」，只不過，狂言的鬍子會沿著嘴巴的大小開洞，並不像京劇那般形式化，如《髭櫓》和《舟渡婿》等作品中都有這類角色。男人對於自己是國內屈一指的大鬍子感到十分驕傲，妻子卻覺得他的鬍子「邋裡邋遢」，爭論到最後，男人的鬍子被妻子一把剃掉又或是拔掉，代表他的虛張聲勢最終瓦解了。

狂言所使用的「鬍子」是用繩子吊住、掛在耳朵上，但影像世界中的「鬍

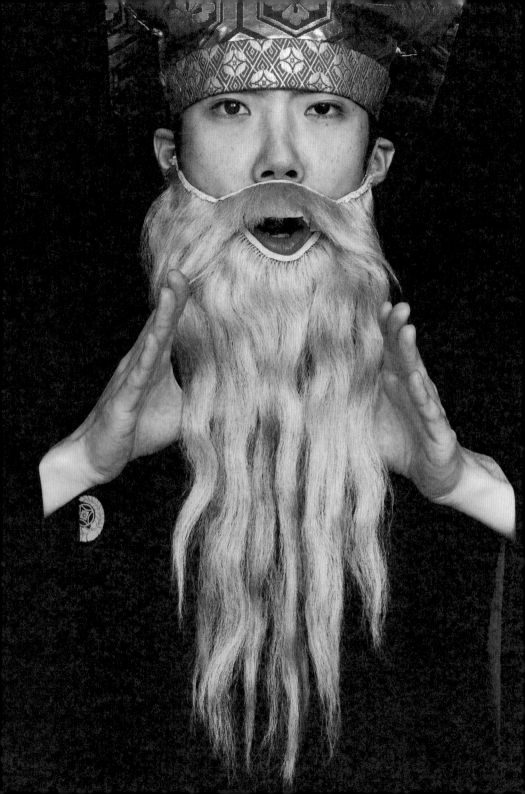

子」則是用膠水黏在臉上。我在ＮＨＫ的大河劇《花之亂》中飾演細川勝元時，

就在嘴唇上方跟下顎貼上了鬍鬚，飾演晨間連續劇《亞久里》中的望月榮助時，

不只嘴上黏鬍鬚，還參雜了一些鬍渣，從臉頰開始往下塗膠水，再拍上細碎的毛

髮。拍攝正經嚴肅的場面時還沒什麼問題，但在拍攝空檔與人聊天時，一旦笑過

頭，嘴上的鬍鬚就會馬上脫落，所以笑的時候絕不能牽動上唇。

在英國留學的那一年，我留了長髮，原本也打算留鬍子的。只是儘管花了一

年的時間變成「long hair」，卻沒辦法像留長髮一樣任鬍子生長，而且皮膚又會

起疹子，所以我最後還是放棄了。

「鬍子就跟女性的肌膚一樣需要細心呵護」，不知道這樣說的話，女性是否

也能體會留「鬍子」的辛苦呢？

譯註

1 原文為「ロン毛」，即長髮。

2 原文為「ヒゲ」，漢字可寫為髭、髯或鬚。

3 能劇的演出者包括主角（仕手方）、配角（脇方）、狂言師（狂言方）、樂師（囃子方）及演唱謠曲的合唱團（地謠），其中地謠類似希臘悲劇中的歌隊，會從第三者的角度來敘情敘景，表達角色的心理狀態與情感。

4 仕舞：指能劇中不戴面具、不穿戲服，僅著帶有家徽的和服與褲裙，在沒有樂器伴奏的情況下，只和地謠的演唱互相搭配的舞蹈。

狂言與「背」

所謂的能舞台，基本上是伸出式舞台，跟一般劇場常見的鏡框式舞台有很多不同，三間四方[1]的「本舞台」[2]地板下方擺著甕，能加強踏腳打拍的聲響效果，各個角落則有柱子支撐著屋頂——在能樂堂這個室內劇場中還有一個屋頂，那就是能舞台的屋頂。

面向舞台的左側——亦即舞台上的右側——有一條長長的廊道，稱為「橋掛」，主要供演員進場及退場，為他們帶出遠近感，這點非常重要。而能舞台之所以不像相撲的土俵那樣以四角垂下的纓穗取代柱子[3]，是因為柱子對於戴著面具的演員而言是很重要的標記，能幫助他們明白自己所在的位置。

能舞台也被視為空無一物的舞台。舞台後方的鏡板上面畫著一棵老松樹，「橋掛」設有欄杆，欄杆前方種了三棵年幼的松樹，除此之外，什麼也沒有。舞台上只存在著演員的「聲音」與「身體」。

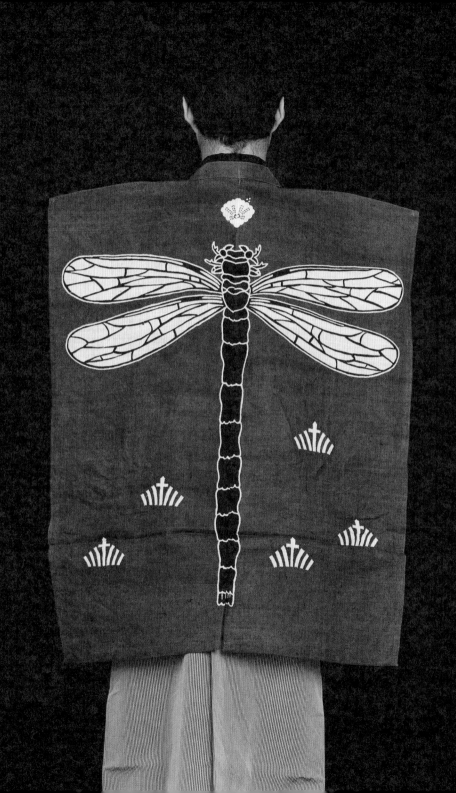

演員站在伸出式舞台上，承受著來自四面八方的視線。如果是鏡框式舞台，觀眾的視線只會來自舞台正前方，但是能舞台有稱為脇正面[4]的部分，觀眾會從演員的側面或後方觀看朝向正前方的演出。其中最可怕的，莫過於擔任後見[5]的師父在身後監視著自己的視線了。

由於可以協助表演的布景和道具並不多，站在空無一物的舞台上被盯著瞧，對演員來說實在是嚴酷的考驗。演員必須挺起胸膛、伸直背脊，腰要沉、手臂要直，膝蓋微彎、收下巴並直視前方。確保腰部以下的穩定，從脊髓、延髓延伸到頭部，維持背部的緊張感與力量的均衡，換句話說，只有受過訓練的「站姿」才耐得住這樣的狀態。

過去安東尼奧・蓋德斯[6]與米凱亞・巴瑞辛尼可夫[7]的表演都曾讓我深受震懾，但卻並非恐懼。他們的背部所散發的光芒直截地撼動了我的背脊與中樞神經，那並非透過一個又一個的技巧，光是登上舞台，他們的「站姿」就讓我的後背宛如昆蟲觸角般顫動。那種感覺，大概就像看到完美無瑕的佛像背後所散發出的光環吧。

從能劇的前輩身上，同樣能感受到自腰部往上通過背部升起的光環。我小時候有幸看過被譽為「世阿彌 8 再世」的已故觀世壽夫先生的表演，遺憾的是，如今留在記憶裡的只有懂事之後所看的能劇錄影帶《俊寬》了。但是他的聲音與謠曲相互結合，讓我留下非常深刻的印象。壽夫先生背後的光環將他影像中的身姿襯托得十分立體，已經超越了「立體繪本」，而成了「立體影像」。

我曾經幾度在師父万作演出《釣狐》時當他的對手，也擔任過後見。當時我必須扶住仕手講述「殺生石」的故事時坐著的「葛桶」9，卻也因此得以親眼看到他的後背宛如反光板般光芒四射。

我就是這樣一路看著前人的「後背」長大的，因此從背後散發出光環、光是站上能舞台就足以讓觀眾的背脊為之震顫的那種「後背」與「站姿」，以及身體的存在感，還有聲音的存在感，都讓我十分嚮往。一位朋友曾這樣對我說：「在上下班尖峰時間，就算大家穿著相同的衣服走在路上，我也能一眼認出你來。」

他最欣賞的，就是我的「身姿」。

譯註

1 三間四方：指舞台的尺寸。一間為一・八二公尺，三間即五・四六公尺；四方表示四個邊都是五・四六公尺的正方形。

2 本舞台：即主要舞台。

3 脇正面：相較於正前方，從側面斜看舞台，也就是側正面。

4 後見：負責幫仕手方整理儀容或搬運道具的人。如果演出過程中仕手方發生意外不能繼續表演，就會由後見接替演出，因此後見的層級必須與仕手方同等或更高。

5 安東尼奧・蓋德斯（Antonio Gades，一九三六～二〇〇四），西班牙佛朗明哥舞者與編舞家，曾任西班牙國家舞團首任藝術總監，代表作為《卡門》、《血婚》、《愛情魔術師》。

6 米凱亞・巴瑞辛尼可夫（Mikhail Baryshnikov，一九四八～），享譽國際的前蘇聯芭蕾舞者，也是二十世紀的傳奇舞星，十九歲成為聖彼得堡基洛夫芭蕾舞團（今馬林斯基劇院芭蕾舞團）的首席，一九七四年在加拿大演出時脫離共產黨，傳奇的人生曾被改編為電影《飛越蘇聯》。

7 世阿彌（約一三六三～一四四三），日本室町時代大和猿樂的表演者，才華洋溢，深受幕府將軍足立義滿寵愛，與其父觀阿彌集當時猿樂之大成，著有能劇理論專書《風姿花傳》，如今仍被奉為圭臬，影響深遠。

8 葛桶：能劇及狂言中使用的道具，乃高約四十五公分、直徑約三十公分的黑色圓形蒔繪漆桶。

狂言與「腰」

日本有所謂「把重心放在腰部」的文化，狂言的站姿也會使用這樣的說法。

一九九四年九月至一九九五年八月間，我經由文化廳藝術家海外研修制度到倫敦留學一年。此行主要是以莎士比亞為中心學習西方戲劇，但光是接受教導稱不上「交流互惠」，為了回報那些關照我的劇場人，我於是教了他們狂言。

我將這門課程取名為「狂言工作坊」，要請大家體驗狂言獨有的表演技巧，但是要體驗，就無法不學習站姿。「首先將膝蓋彎曲，然後將重心放在腰部」，雖然可以用日語這麼表達，但是「把重心放在腰部」卻很難用英文直譯出來。所謂的「把重心放在腰部」究竟是什麼意思呢？

我大學的時候參加過香港的舞蹈節[1]，以日本傳統「舞蹈」的舞者身分踏了《三番叟》[2]，還跟各國的年輕舞者切磋交流，打成一片。一位代表香港出席的芭蕾舞者親切地向我搭話道：「你站著是將腰部重心往下沉，我們站著則是將腰

部重心往上提。」

日本人屬於農耕民族，種田的時候有固定的姿勢，就是將骨盆往下沉、膝蓋彎曲，臀部的肌肉處於放鬆的狀態。農民順應重力的方向耕種，形成了「往下再往下」的意識。放眼現在的舞廳，肯定有不假思索就將「重心放在腰部」跳舞的年輕男女，在迪斯可流行的年代，這樣跳舞的人也不少見。

而歐洲人屬於狩獵民族，或許因為獵物多現身在高處，也可能因為他們常騎馬，所以會收緊臀部、將骨盆往上提，形成的就是「往上再往上」的意識。因此歐洲的劇場設計也是從看台延伸到離天花板最近的末排座位這樣的高層結構較發達，日本則自古以來都是低矮的平房結構——以上是某位舞蹈雜誌總編輯的看法。雖然這或許關乎所處的國家有沒有地震，但也有人持不同意見，認為西方舞蹈體系的舞者收緊臀部為佳，是因為他們走路時往往也會不自覺地收緊臀部。

至於「跳躍」這個動作，其實也有另一層意思。芭蕾之類的表演是往上跳，能樂卻是往下跳。乍聽之下有些矛盾，但跳躍其實分為兩個階段，以頂點為分界，一種是往上跳到頂點，另一種則是自頂點往下降。

在「往上再往上」的舞蹈形式中，舞者自然會時刻意識著往上跳，這樣的動作讓他們更靠近坐在高處的觀眾，所以能很好地傳達出表演的力道。另一方面，能舞台的設計則是讓觀眾自低處抬頭，演員落地的動作反而更吸引人。一瞬間在空中靜止，緊接著有如岩石崩落著地，展現的正是能劇與狂言的絕妙之處。

一九九〇年，我在東京環球劇場上演的《哈姆雷特》中擔綱主角，這是我第一次演出西方戲劇，也是第一次穿著鞋子演戲。丹麥王子如果也「把重心放在腰部」，那可不成體統，所以在舞台上，我會將雙腳腳尖呈九十度打開，收緊臀部，把狂言的站姿與滑步改為芭蕾式站姿與模特兒的台步。在那之後，我於電視連續劇裡，還會在脖子上繫條紅圍巾開車，不過日常生活中則一如往常，在狂言的舞台上「挺直腰桿」[3]，專注認真地表演。

譯註

1 指一九八六年七月由香港演藝學院主辦的「國際舞蹈學院舞蹈節」，當時邀集了世界各地知名的舞蹈學院師生與會。同月月底，作者也應雲門舞集創辦人林懷民之邀，參加了在臺灣舉辦的「臺北國際舞蹈學院舞蹈節」。

2 《三番叟》：能樂中有稱為「式三番」的儀式性祝賀曲目，由能劇與狂言組成，歷史悠久，地位特殊。演出時由翁、千歲、三番叟依序表演，祈求國泰民安、五穀豐收，通常在新年正月或喜慶場合演出。其中後半部《三番叟》的舞蹈由狂言方表演，分為演員不戴面具、著重以腳踩踏拍、節奏輕快的「揉之段」，與演員戴上面具且手持搖鈴、曲調莊嚴的「鈴之段」。狂言師表演《三番叟》往往使用「踏」一詞，意在突顯以腳用力打拍讓舞台發出聲響一事及腳部的躍動感。

3 原文為「本腰」（入れて），指提起幹勁、認真嚴肅地從事某件事。

046

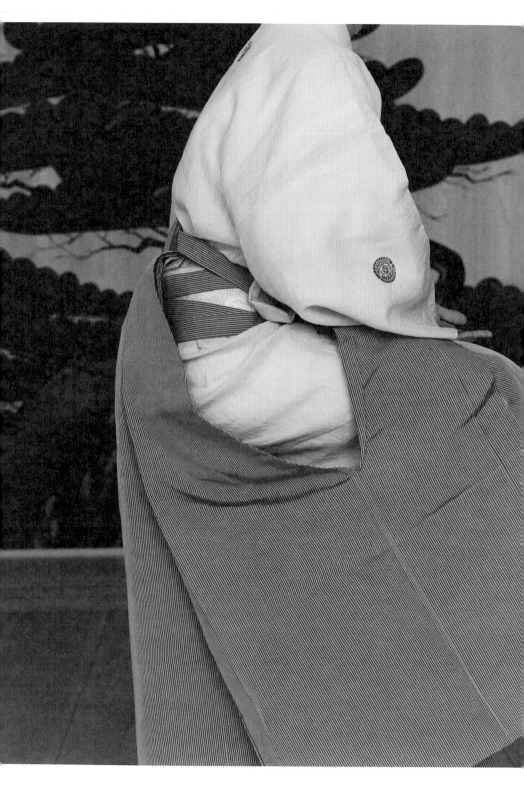

狂言與「手」

狂言與能劇當中都有滑步這種基本工夫，因此較常以足部與腰部為中心、運用下半身來表現。滑步並不只是單純地步行，說它是一種「運步」[1]，是因為這項技巧就如同氣壓計，具有承載演員表演能量的功能。這種表演的根基由演員的下半身來擔當，至於裝飾性的部分就由「手」來負責。

就算是區區的「手」，細究的話，也涵蓋「手指」到「肩膀」這一段，其中還包括「手心」、「手背」、「前臂」、「手肘」和「上臂」。

狂言中基本的預備動作就是「站姿」，大拇指伸直，前端蓋在食指上，其餘手指握起，手腕打直，到手肘為止保持一直線。此外手肘要張開，手擺在腰側的前方，到肩膀之間呈「く」字形。

以一種姿態而言，「站姿」的外觀形式固然重要，但是與其一一說明確切的角度，不如去捕捉其中的平衡感，重點是做到毫無破綻。

我們習藝的方式就是「模仿師父」，當然也要複製師父的站姿，但是每個人的身體條件各不相同，亦即相對於軀幹，有人手臂比較長，有人比較短，前臂跟上臂的比例也各有不同，所以就算徹底模仿師父手肘的角度，通常也不合乎自己手臂的平衡。那麼應該模仿師父的什麼才好呢？我想這跟模仿站立的姿態相似，那就是要模仿手臂的平衡感。

最近在文化中心學狂言的人增加了，其中以女性居多，我也多花了點時間教導站姿。有人領悟力高，有人學習力強，也有人並非如此。當我示範站姿、表示如此這般時，有人會找到平衡點，也有人拚命模仿我的手肘角度而被我糾正。

在現存的能劇及狂言裝束中，有一些被視為藝術品，是具有收藏價值的骨董。尾張德川家、嚴島神社和細川家的永青文庫等，在傳承、複製——即仿製——這些珍貴的裝束上都貢獻良多。

然而這些裝束終究是消耗品，特別是大量運用麻料的狂言裝束非常容易受損，太過古老的往往無法再使用。何況尺寸也有了很大的改變，過去的名貴裝束如今很多可能長度都只到上臂而顯得過於短小。

在能樂的世界，稱為「萎」的型是很重要的主題。這雖然是哭泣時所用的型，但隨著時代變遷與演員的偏好而出現了各種詮釋方式，在以悲劇為主的能劇中是最重要的型之一。

「萎」就是以手掩泣的動作，但以指尖掩泣或以手掌掩泣，所呈現出來的形貌大不相同。也曾有學生坦言，以為「萎」這個動作表現的是頭痛。這是由於其強調了指尖與手背而將手放在額頭前，相反地，強調手掌、將手貼近眼睛的話，看起來就會像在啜泣了。

雙手運用得當，就能呈現精湛的演出。但是要讓觀眾欣賞時不覺得在賣弄技巧而能表現傳神的演技，就端看演員的功力高下了。

譯註

1　運步：指移動速度改變而重心高度不變，拖著腳滑動行進。

狂言與「足」

要是向我們這些能樂師、狂言師提起「足」這個話題，就一定會談到「滑步」吧。對我們來說，「滑步」就是這麼重要的基礎課題。

在空無一物的能舞台上，「站姿」有其存在的必要，因為無法仰賴任何布景，所以演員必須將自己的肉體化為物品與符號，隨之而來的是步行也變成符號，形成了「滑步」。比起「步行」這個概念，想成物品平行移動的話或許更好懂。

如果問能樂師：「為什麼要以滑步來行走呢？」恐怕沒有幾位能完美回答，畢竟這件事太過理所當然，沒有人思考過這個問題。

觀賞能舞台上的表演時，其實最應該把重點放在足部。因為舞台的地板高度是依據觀眾的視線量身設計的。「滑步」有如氣壓計，承載演員的表演能量，也創造出韻律，我們稱為一種「運步」。同時也可以說，演員與觀眾兩者之間的關係，是演員往往俯視著觀眾，觀眾則總是仰望著演員。

看看西本願寺等處古老的能舞台便能明白，貴族公卿的座席與能舞台等高，會隔著白州[1]觀賞演出，據說他們偶爾會略施小惠、開放白州，讓一般民眾在那裡觀賞能劇及狂言的演出。也就是說，主辦方可以在與舞台高度相同的地方欣賞表演，一般人則要從下方抬頭觀賞演出。

因為歐洲少地震，所以高樓建築很普遍，劇場設計也是讓觀眾由高處往下俯瞰演員；而日本地震多，建築以平房為主，或許是為了令更多人看見表演，所以才將舞台架高讓觀眾仰望吧？

能劇與狂言的前身為猿樂，據說是來自中國的藝能「散樂」與日本在地神社、佛寺的祭祀結合後所誕生的。猿樂的主體是模仿，直到今日，演出能樂的儀式《翁·三番叟》時，演員都要戴著神祇的面具代表神明，祝禱天下太平、五穀豐收。亦即我們表演的根基，說不定就是以戴著面具演出為前提。

一旦戴上能樂的面具就能明白其實看不到自己的腳邊，因此演員經常對自己「現在到底站在哪裡」感到不安。我總開玩笑說，因為看不到，所以在一邊留意腳下一邊行走的過程中，自然而然就變成滑步了。這雖然半是玩笑話，但也有幾

054

分正經，畢竟下半身要能保持絕對穩定的狀態，我們所表演的假面劇才能成立。

觀賞歌舞伎與日本舞踊的「滑步」時，不論是能量或韻律感都與我們的「運步」大不相同，看起來大多只是將足部擦著地板行走，與我們的「滑步」似乎有著根本上的差異。也許是因為歌舞伎演員不戴面具，且劇場裡的觀眾是從高處俯視演員表演的緣故？

說起來，我右腳的腳背長了三處「跪坐硬繭」，雖是拜跪坐之賜才得到這些硬繭，但就跟三點倒立的意思一樣，這三處硬繭正支撐了我的身體。

讓一個插座轉接數條電源線的轉接器在日本稱為「八爪章魚轉接器」。現在的我以狂言師的身分將我的「八爪章魚腳」伸入不同領域，從事跨界活動，希望我的「跪坐硬繭」[2]能支撐著我一路腳踏實地。

1　白州：古時的能舞台搭建在戶外，舞台周圍會鋪滿白色小石頭，就稱為「白州」。待能舞台移至室內後，儘管不再鋪設石頭，名稱與空間卻保留了下來。

2　原文為「座りダコ」，後兩字的發音與章魚（タコ）近似，作者在此將足背上的三個硬繭比喻成章魚腳的吸盤，期許行事能如吸盤牢牢吸附般穩健踏實。

我乃武司是也

編年史 一九八七—一九九四

我乃武司是也 I

如果突然在客廳的電視畫面上看到一位唱著「嘰哩嘰哩呀，嘰哩嘰哩」[1]的男子，不熟悉狂言或不認識我的觀眾想必會感到納悶：「這是什麼？這個人在做什麼？」時代與文明的進展日新月異，在現在這樣的年代投身古典世界，或許是逆其道而行吧。但是反過來說，像我這樣一個新人類為何會從事狂言這項傳統藝術呢？您儘管抱持著這樣的疑問無妨，不管怎樣，只要前來親身體驗，就能粉碎「狂言＝化石」的偏見。所謂的傳統，是以普遍存在的事物為主題，所以才能迎合時代的變遷，代代傳承至今。我希望透過「乃狂言是也座」[2]，一面在這樣的形式當中，從各位學習狂言的基本知識、主題、台詞的表現和型，一面傳承並觀眾身上吸取當代氣息，並加以反映。正因如此，我們才會雀躍地決定在能與觀眾近距離接觸的青山鋏仙會[3]舉辦演出。

那麼，就請期待「嘰哩嘰哩」出現吧。嘰哩嘰哩嘰哩呀嘰哩嘰哩，嘰哩……。

（摘自「乃狂言是也座」節目冊，一九八七年十二月十六日）

058

我乃武司是也 II

今年春天的四月十一日至二十一日，我參加了現代戲劇「PARCO〔能〕Junction II《當麻》」[4]的演出。這部作品的原作是折口信夫的《死者之書》，由渡邊守章老師改編並執導，一起參與演出的有觀世榮夫老師與後藤加代女士。和去年演出的《葵上》相同，因為舞台穿過觀眾席，著重的是演員肉體本身的存在感，甚至要維持著橋式唸台詞，總之就是得強行去做一些超越極限的動作，這對演員來說是相當嚴酷的考驗，但都是演出《葵上》時所需克服的第一道課題。而比起《葵上》，這次的《當麻》在讀折口的文章時更強調「敘事」這個要素，亦即必須區分角色的台詞與敘事者富於變化的敘景旁白，說話時不能落入狂言那種程式性的語調，這一點對我而言十分困難。由於在無法完全消化表演技巧的轉換之下將情感帶入角色，首演時我無論如何都無法徹底投入，結果表現得不盡人意。但是加代女士與榮夫老師都會在正式演出時引導我，加上自己一次次地從失敗中記取教訓，於是每天都有新發現，每日都有所進步，最後我也終於對自己的

表演感到滿意了。由於狂言並不會連續多日演出同樣的曲目，因此這對我來說是

非常有趣的經驗——只不過在首演時原本就必須要有完美的表現才是。

此外在這次的演出當中，身為狂言師的我還要穿著能劇裝束跳《早舞

KUTSUROGI》[5]。這是能劇的仕手方所跳的舞，即使基本動作相同，但比起能

劇，狂言還是較強而有力，奇妙的是平淡的舞蹈也很多，要跟能劇一樣優雅地跳

舞實在不容易。

總結來說，姑且不論好壞，在兩個多小時內讓身體跨越極限，說出台詞並完

成整場表演，無疑賦予十月就要演出《釣狐》的我極大的自信。另外，能跟來自

完全不同的領域、演技及表演能量都令人刮目相看的女演員後藤加代女士合作，

從她身上學到很多，這番經驗想必會成為我的寶貴財產，但願能將這次的收穫運

用在日後的表演。最後，謹向給我演出機會的渡邊老師、一同演出的演員及所有

工作人員致上我的謝意。

（一九八八年五月十二日）

我乃武司是也 III

就在前不久的十月十五日，我於國立能樂堂順利完成了《釣狐》的披露公演。對現階段的我而言，心情上覺得必須談一談這件事，但是這個秋天我忙到分身乏術，實在沒有空好好回顧。在歷經渾然忘我的一段時間後，現在回想起《釣狐》，只覺那場演出有如夢一場，毫無半點真實感，僅有一種已經完成披露公演的感覺，也從中體會到對自己的表演要加倍負責，背負著不能有拙劣表現的壓力。不過撰寫這篇文章對我來說正是反省的好機會，總之我想將此刻心中所想的事情寫下來。

正如演出當天的節目冊上所寫的，想必各位並未期待我將《釣狐》中的老狐詮釋得多麼純熟絕妙吧。不如說，在二十二歲這一年被要求披露《釣狐》，我也不認為自己會表現得多好，只求率直坦誠地以真實的自己去挑戰這首大曲，我深信這就是披露的意義所在。從這一點來看，我想這次的演出就跟《三番叟》、《奈須與市語》的披露演出一樣，不論是對我還是對其他人，都是有意義的。

而和演出另兩部作品不同的地方，在於這次的表演即便別具意義，我也絕不會因此感到滿足。表演《三番叟》和《奈須與市語》這兩部作品時，在某種程度上，我還抱有「我做到了！」、「還不賴吧！」的心情，但是演完《釣狐》後，我怎樣都無法感到心滿意足。這首曲目果然不能和其他曲目相提並論，我深切體會到《釣狐》之所以被稱為大曲的理由，也徹底明白擅長表演《三番叟》與《奈須與市語》的師父為何對《釣狐》如此執著。往後我還必須挑戰這首曲目好幾次，話雖如此，短期內我絕對不想再表演了。三年後或五年後，等我的技藝有所提升，希望那時候再挑戰一次。不光是《釣狐》這首曲目，考慮到我現在的情況，這也適用於挑戰其他領域的表演時——我終於體會到了「更上一層樓」的辛苦。

（一九八八年十二月十三日）

我乃武司是也 IV

今年五月六日至十九日，我在中國的北京、洛陽、西安進行了巡迴公演，又在五月二十八日至六月二日赴以色列的耶路撒冷演出。

我們以「日本傳統藝術訪華團」的名義到中國演出，團員包括以觀世清和先生為首的觀世流仕手方、杉浦弘和先生代表的長歌三味線、堅田喜三久先生代表的長歌囃子、花柳千代女士代表的日本舞踊，狂言演員則有家父、小川七作先生與我，一行主要的目的是交流、介紹日本傳統藝術。雖然我們在北京宣布戒嚴前五個小時就回到了日本，但或許是情勢動盪的徵兆吧，6 總覺得觀眾靜不下心，也可能是基本的觀劇禮儀不同，感覺他們的心情非常浮躁，明明五年前的中國行並未讓我留下這樣的印象……。此行讓我記憶最深刻的，是與各個領域的藝術家一起旅行的體驗。畢竟一直以來都只跟能劇或狂言演員共同巡迴，所以這樣的經驗還是頭一遭。回想起來，日本的傳統藝術界相當封閉，整個領域都缺乏交流，尤其能樂有一段時期十分排斥與歌舞伎來往，或許也是原因之一。在這趟旅行

中，我得以近距離看到後台的情形與舞台上的表現方式，令一心想讓狂言呼吸當代空氣的我，不由得反省自己對於其他領域的古典藝術實在了解得太少。

以色列的公演是一場硬仗。兩天內規劃了兩場演出、一場專題講座與示範演出，我還跳了《三番叟》，擔任《棒縛》的主人、《雷》的仕手。由於日本參加了今年的以色列藝術節，所以才有機會安排這次的公演，而這也是我以負責人的身分所進行的首次海外演出。此行有石田幸雄一起參與，但不知道是在中國買的蜂王漿發揮效用，還是做好速戰速決的心理準備所產生的亢奮感所致，我完全不覺得疲累，熱切地完成了演出。我不太了解以色列這個國家，只覺得文化水準和歐洲國家沒有什麼兩樣，不過或許是對日本文化缺乏基本認識，總覺得觀眾在欣賞演出時多少感到一頭霧水。此外，專題講座與示範演出則吸引了不少年輕人，儘管這也是我在海外初次面對的挑戰，但專題講座的氣氛融洽，提問也很熱烈，最後還有人要求安可，看來頗受好評。這回難得踏上了以色列的土地，我還想再去一次、留下更多足跡——這個國家讓我產生了這樣的想法（只是離日本實在太遠了）。

064

我將在八月二十八日前往蘇聯，到時想必又會獲得貴重的經驗吧。

（一九八九年六月三十日）

我乃武司是也 V

上一回的「是也座 4 th」結束後也才過了三個月，這段期間卻發生了很多事。我在七月二十一日前往紐約，八月二十八日至九月十二日待在莫斯科、列寧格勒（現在的聖彼得堡），九月二十八日、二十九日則在橫濱博覽會的閉幕式活動上演出《鷹井》。此次前去紐約是為了拍攝富士電視台的深夜紀錄片《新 N Y 者》，這個節目是邀請各行各業的人士在紐約這個大都會度過一天，透過他們所做的事來介紹紐約。要說我都做了什麼，那就是這一集的節目副標題「武者修行 in N Y」，透過狂言的「舞蹈、謠曲、台詞與動作所展現的演技」，去挑戰世界戲劇中的「dance sing act」。上午我先前往默劇工作室測定肌力、學習默劇並交

流表演技巧。我在這裡獲益良多，發現自己身上前後移動所需的肌肉十分發達，橫向移動所需的肌肉卻不夠有力。我想這是因為能樂的舞蹈體系幾乎都是前後運動的緣故——畢竟戴著面具、在有限的視野下跳舞，也只能前後移動了。但我卻因此產生了一個新的想法，那就是不妨在多以「直面（不戴面具）」跳舞的狂言當中引入一些橫向的動作。下午我前往舞蹈學校，跟著專業演員花了一個半小時好好地學習百老匯的舞蹈。練習《西城故事》或《週末夜狂熱》的舞蹈雖然十分開心，但是對於習慣序破急[7]節奏的我來說，在均等的節奏中反覆進行同樣的動作，一不留心就會跳得越來越快而搶拍。總之，這一個半小時的運動量很大，十分辛苦。到了晚上，我則在日本餐廳特別設置的能舞台上表演《三番叟 揉之段》、《奈須與市語》、《瓜盜人》給百老匯的製作人看，也算是一種甄選會吧。由於那是我抵達紐約的第二天，身體還沒適應時差，白天上了兩門課，晚上還要附帶表演狂言中極其困難的三齣劇目，簡直讓我懷疑這輩子再也沒有哪天比這天更艱辛了。然而精疲力盡的我一穿上印有家徽的和服那瞬間，卻突然變得生龍活虎（連我都對自己體內的演員秉性感到驚訝），最終成功地完成了三段表演

066

──這或許是某種「氣勢」使然吧。我想評價應該還不錯？因為演出結束後不斷有製作人到後台的休息室探望我，但實際情況究竟如何，就交給電視機前的觀眾自行判斷了……。總之這些專業人士只會挑世界上的好作品觀賞，他們完全不清楚我在日本的身分與所處的環境，卻耐著性子將我的表演看完，讓我提升了不少自信，雖然是極其辛苦的一天，卻也非常有意義。儘管覺得將這般充實的一天剪輯成短短的三十分鐘實在很可惜，但是這三十分鐘堪稱去蕪存菁，以節目本身來說我是相當滿意的。如果有很多人反映的話，我覺得跟其他集的節目合辦一場類似試映會的活動也不錯。如果您有意願參加，還請填寫觀眾意見表。

而前往莫斯科、列寧格勒，則是緣於野村狂言團（團長：野村万作）的訪蘇公演。家父曾多次挑戰到美國與其他國家演出，這堪稱他畢生的志業，而前往蘇聯表演則是他長年以來的夢想。另外這次也是能樂在海外演出時首次採用同步口譯的耳機，因此也表演了《木六馱》、《鎌腹》等外國人向來較難理解的作品。同步口譯耳機的效果非常好，由於將古老的日語翻成了現代俄語，在某幾個橋段，觀眾的反應甚至比在日本更熱烈。他們的觀劇禮儀也很好，頭戴式耳機的

其中一邊聆聽俄語翻譯，另一邊則拿開，傾聽我們現場演出的聲音。因此近千人的耳機其中一邊會透出聲音，正在表演的演員也能聽到口譯的聲音。不過在每句台詞之間停頓過久，畢竟口譯還沒翻完，實在很難接著說下一句。導致我們逐漸熟悉後，也就恢復了常態。在以文化與藝術之都聞名的列寧格勒，觀眾顯得特別熱情，最後一場演出的謝幕，所有觀眾都起身高喊「Bravo」，還有人喊著「Спасибо（謝謝）」。在諸多海外公演的經驗中，這次的演出讓我感覺最為充實。我在A節目擔任《二人袴》的仕手、《木六馱》的主人，在B節目則飾演《鎌腹》的女性、《茸》的姬茸，也達成了我在公演中演出最多角色的紀錄。

《鷹井》據說是愛爾蘭詩人葉慈受到能劇啟發所創作的詩劇，由觀世榮夫先生執導、大岡信先生改編、一柳慧先生作曲、竹屋啟子女士編舞，一同演出的演員則有（八世）觀世銕之丞先生與前田美波里女士。雖然我時常演出新作能[8]《鷹姬》，但是這次的改編非常接近原著，既有歌劇、話劇，也有舞蹈，整體來說是一齣綜合舞台藝術的戲劇作品。我所飾演的克富林，亦即父親在《鷹姬》裡的拿手角色空賦麟，也是我嚮往已久的角色。不過演出場地YES音樂廳的天

068

花板是挑高的開放空間，無法阻隔其他場地的活動聲響，導致聲音的密度受到影響。但是和芭蕾與現代舞的舞者決鬥的橋段，使我體會到了跟狂言的舞蹈完全不同、前所未有的快樂。這也是我第一次穿鞋子演戲。這個夏天既忙碌又愉快，對我而言收穫頗豐，非常有意義。希望接下來的秋天與冬天，還有明年的春天與夏天，我也能獲得更多經驗，進一步地成長。

（一九八九年十月十九日）

我乃武司是也 VI

直到上次的「是也座 5 th」為止，我們一直都使用位於青山的銕仙會舞台，但這次演出則將地點改至水道橋的寶生能樂堂。（會不會有人弄錯跑到青山去了呢？）青山的劇場能容納兩百至三百人，正適合是也座的演出規模，而且清水混凝土的牆面很有現代感，玄關也並未設計得太浮誇，不會讓初次前來的觀眾感到

壓力。不管怎麼說，青山這個地方對我們而言很熟悉，選擇在這裡演出，一方面是希望觀眾在購物、用餐之餘能順道前來觀賞狂言，此外，對於技藝尚未成熟的年輕演員而言，這座能樂堂正好可以作為磨練技藝的「現場音樂吧」[9]。但另一方面，這裡的橋掛比較短，而且「現場音樂吧」的形式能否為我的表演加分？（畢竟是也座也逐漸發展出特有的風範了）基於這些考量，我們毅然中止與銕仙會的合作，選擇了號稱「東京第一」的寶生能樂堂，希望能吸引偶爾到此一遊的觀眾。因此我們挑選了大曲《朝比奈》與演員人數較多的《千切木》，以便充分運用橋掛。此外，這次演出還有一首舞囃子《小袖曾我》，由喜多流的井上雄人和狩野了一表演，他們的年紀比我小一歲，目前正以內弟子[10]的身分修業，但兩人意氣飛揚，都是備受期待的新銳。

《哈姆雷特》於五月四日至五日在大阪的近鐵藝術館、五月八日至十二日在東京的環球劇場上演，我相信各位讀者當中有不少人去看了演出。這齣戲由渡邊守章先生翻譯、執導，一同演出的則有湯淺實先生、鹽島昭彥先生、後藤加代女士，以及「圓」劇團的演員。渡邊先生並沒有將鎂光燈聚焦在「哈姆雷特一人」

身上，而是從「家庭」的視角來導戲，演出時間全長為三小時四十分鐘，由於狂

言一般多為二、三十分鐘，所以演出這齣戲時我很難適當地調配體力。三個月的

排練期中，當然也要兼顧狂言的演出與修習，所以排這齣戲時真的很辛苦。總之

台詞很多，怎麼也背不完，簡直是在舞台布幕拉起前才有驚無險地勉強背完。回

顧我至今演出過的戲碼，「能Junction」以及橫濱博覽會的《鷹井》在形式上都

屬於能樂，合演的也只有兩三人，何況還是觀世榮夫先生、銕之丞先生這幾位相

熟的前輩。像這次有這麼多人一起演出，而且幾乎都是我不認識的新劇[11]演員，

對我來說可是頭一遭。有時不知道如何配合對方的呼吸，有時得克制狂言說台詞

時那種獨特的抑揚頓挫，呈現更日常、更自然的表演，對我而言都很不容易。站

上舞台時也不能將重心擺在腰上，必須以芭蕾的方式站立，努力將骨盆往上提。

在這層意義上，幾段「獨白」的部分反倒能讓我不必在意這些，放鬆地表演。在

獨白這個僅只一人的聲音與身體所存在的空間，透過狂言所習得的「敘事」技巧

與自信，幫助我完成了表演。從這一點來看，這次的演出讓我感受最深刻的並不

在於自己演得好不好，而是體認到《哈姆雷特》這齣戲及劇中的角色，由狂言師

來演出是非常有利的。我剛才提到的獨白便是一例，裝瘋賣傻所衍生的滑稽場面的喜劇效果和狂言相通，日常生活中羞於啟齒的韻文也能透過程式化的方式處理——我想這可能是由於兩者同屬古典藝術而意氣相投吧。當我為了參加這次演出去徵求父親同意時，他一開口便說：「以前武智鐵二[12]也對我說過，『希望万作能演出哈姆雷特』。」因為許多歌舞伎演員都演過哈姆雷特，所以家父同樣希望有狂言師來演出這個角色。至於必須反省的部分，大概是因為我生性開朗，所以無法從頭到尾貫徹那種陰沉的氣息，記得我在演出《釣狐》後也有過同樣的反省，抑制不了那卯足全力表演所流露的青澀，導致對全體精細而一貫的考量超出了我能掌控的範圍。但如果過度以自我的想法去解讀人物的性格，又會使角色顯得太過局限，如此一來，就算反覆練習也很難有什麼進步。我覺得這種傾向在新劇的領域特別強烈。「所謂的戲劇，從古至今都是反映人性的一面鏡子」[13]，所以演員只要做出某種程度的引導，其餘的就交由觀眾自行判斷，不是嗎？不過莎士比亞的《哈姆雷特》實在太了不起了，不論演多少次都不會厭倦，每次演出時都會有新發現，而文采又是這麼出色！不管閱讀時處於怎樣的精神狀態，都讓人感到

親切熟稔，時而沉重，時而輕盈，是映照出我們內心的鏡子。當我察覺自己能夠體會到這份樂趣時，整個公演行程已經到了最後一天，實在太可惜了。我非常希望能夠再次演出這部作品，再次說出第三幕的獨白「To be or not to be」。我央請渡邊老師在謝幕時播放披頭四的「LET IT BE」，這首歌不只旋律與歌詞是我的最愛，苦惱著「To be or not to be」的哈姆雷特在臨死之際也說出了這句「Let it be」。我認為哈姆雷特的這句「一切順其自然吧」（在演出中這句台詞為「就隨它去吧！」）跟「盡人事、聽天命」的意義相同，都是我很喜歡的一句話。我也希望自己能紮紮實實地修業，達到「順其自然、成其所以然的境地」。

「我可是跟保羅一起唱過『LET IT BE』的喔!!——只不過是在東京巨蛋。」

（一九九〇年六月二十二日）14

我乃武司是也 VII

每次寫這個專欄的文章時，我都會將上回到這回大約半年間所發生的重要事件記錄下來，譬如演出《哈姆雷特》或是到海外公演等，就像在寫大事記一樣。

不過，這次完全沒有那樣的內容，反過來說，就是因為我在這段期間過的是一般狂言師的生活。所以這一回我不會按照之前的格式來寫作，而是想聊聊野村武司這名狂言師的日常生活。雖然部分內容已經在媒體訪問時談過了，但由我自己提筆寫成文章倒還是第一次。

首先粗略地談談我一整年的行程，但並不是只有我個人的行程這樣規劃，整個能樂界大致如此。一月的演出通常不會太多，不過由於適逢正月，會表演吉慶的曲目《翁》（請大家務必蒞臨觀賞一月十五日《翁》的《三番叟》），還會演出一些大曲，因此心情比較緊繃，又感覺很充實。二、三月是年末結算、升學考試、期末考試的時期，這段期間應該是身為觀眾的各位比較忙，老實說我倒挺閒的。如果要準備演出，原則上就會安排在二、三月排練，然後在四月或五月正式

上演。從四月開始到五月會逐漸變得忙碌，六月則是能樂界第一個繁忙期（也可能是因為我還身兼是也座的演出）。接下來進入夏天，講白一點就是淡季了！！儘管一向如此，但近年來因為薪能[15]的熱潮興起，地方公演的場次也變多了，連帶整個人會覺得很疲憊。不過說起來平日還是較為空閒，所以大多會在這段期間集中排練狂言，這也就是《三番叟》、《奈須與市語》和《釣狐》都選在夏季進行特訓的理由。可說我就因為這些曲目，錯過了三回年少青春的美好夏日……不過今年我唯有夏天是一個人住，倒是好好地 enjoy 了一番！！哇哈哈哈……接著到了九月，恐怖的秋季來臨，也就是所謂的藝術之秋，演出場次急遽增加，幾乎每一天都有表演（當然劇目每天不同），因為很多活動都會在這段時間舉行，搶不到場地而延到十二月的演出也跟著變多，所以到十二月中旬之前，我們會陷入背台詞的苦戰。接下來從聖誕節到正月初三為止，不會安排任何演出，是我唯一能過得像個普通人的時間，得以沉浸在年末的忘年會跟年初的新年會，專注於野村家代代相傳的飲酒樂趣。只不過今年舉辦了亂能[16]，由狂言師演出能劇、擔任囃子，仕手方表演狂言、囃子方演出能劇，半是學習、半是玩樂，也因此又得埋頭

記誦。

接著來談談狂言師的一天。上午要習藝、對戲（＝排演），下午要默記演出內容，或是幫父親處理雜事，傍晚準備好表演的裝束，將二十多公斤的行李箱搬上車，前往當晚演出的場地。演出結束後，將表演的裝束晾起來或收拾好，回到家已經超過十點，我通常泡個澡、喝杯啤酒、吃個鍋後便就寢（其實我父親才是吃鍋的專家）。有句流行語是「吃飯、睡覺、背誦」，到了忙碌的秋天我則是「吃飯、睡覺、背誦」，說到玩樂，頂多就是講講電話而已。請各位祝福這位不幸的二十四歲青年幸福快樂吧！！無法盡情玩樂的人可見不了世面哪！！

話說回來，明年我將會演出《浪人盃》與《彥市故事》，如此一來，這個專欄的話題想必也會更加豐富！敬請期待！

（一九九〇年十二月十九日）

我乃武司是也 VIII

非常感謝各位今日蒞臨觀賞「乃狂言是也座」的演出。這次我披露了《金岡》，之前雖然已經披露過《三番叟》、《奈須與市語》和《釣狐》，但這卻是我第一次不在父親的劇團、而是在自己創立的劇團首演。託各位的福，我想藉由「是也座」開闢屬於自己的新觀眾群，如今有所斬獲，實在非常高興。

在披露《金岡》的此刻，我想回顧一下三年前《釣狐》首演以來所發生的事。初次演出《釣狐》是我就讀藝大四年級的時候，畢業之後我便踏上了狂言人生這條不歸路。一般來說，大學畢業後進入某家公司任職，代表了人生的重大轉捩點，但以我的情況而言，原本就是「狂言師」與「學生」兩種身分並存，所以畢業只不過是不再扮演「學生」這個角色而已。「學生」身分本來就是我為了玩樂而給自己留的後路，儘管對鎮日浸淫在狂言中的生活感到鬱悶而遲遲無法下定決心，但我肩負的責任逐年加重，身為一名「狂言師」的自覺也日漸提升。此外我還逐步從受教的學生兼任起執教的老師，擔任東大教養學部表象文化論講座

的講師，並指導五狂連（現為六狂連[17]）中的共立女子大學、御茶水女子大學、東京女子大學這幾所學校的狂言研究會。我發現透過教導他人，亦得以進行自我整頓。

我想要嘗試的狂言曲目也不斷改變，和別人對我的印象不同，我其實比較偏愛《朝比奈》、《惡太郎》等作品，目前也正努力鑽研。

就這一點來看，上個月在《彥市故事》中連演了六天的彥市，對我來說收穫很多。儘管笑聲都被殿下跟天狗之子搶走，彥市仍耐心地推動情節發展，還得身兼主角的重任，他雖然有些糊塗，但生性狡猾，還愛耍小聰明，藉由詮釋這個角色，我也掌握了他的性格。彥市在台詞中雖然用「婆娘」來喊自己的妻子，不過也有人會以為他是這樣稱呼自己的母親，我因此明白，要展現成熟演技的渾厚存在感，這個過程該有多艱辛。但正是因為這樣，我希望今天所表演的《金岡》，也能多少展現出這三年來刻苦練習的成果。

本次公演還會披露小川七作先生的《奈須與市語》，希望他能將自身鑽研狂言的嚴正態度傳達給各位。

078

最後，本次的宣傳單跟《釣狐》首演時相同，都是由松本隆治先生設計、大山千賀子女士拍攝，在此謹向兩位致上最誠摯的謝意。

（一九九一年七月五日）

我乃武司是也 IX

我拜託觀世曉夫先生在這次的演出中擔綱舞囃子《高砂八段之舞》，我則表演《末廣》與《節分》。我們演出的許多劇目都有很強烈的季節感，或是以季節為主題，在正月經常可以看到「翁、脇能、脇狂言」這類喜慶的節目，其中「《翁》、《高砂》、《末廣》」是最受歡迎的組合，至今依舊是「式能」[18] 這樣的活動中既定的開場節目。至於二月份的話，當然就是《節分》了。這是我非常喜歡的曲目之一，因為很想表演，所以將它跟《末廣》合起來，規劃在一月底的這次公演中推出。到了春天會以花為主題，推出《花折》、《八句連歌》等，

夏天有《蚊相撲》、《水汲》、《水掛婿》、《雷》等，秋天有《萩大名》、《栗燒》等，冬天有與雪相關的狂言《木六駄》，年底則有《福神》等，會演出與四季相呼應的曲目。

觀世曉夫先生是銕仙會的家主觀世銕之丞先生的長子，比我年長十歲左右，是大我一個世代的前輩，但他健壯的體格形成了渾厚通透的聲音，令我十分憧憬，我曾有段時間跟隨他學唱能劇的謠曲，至今在演出「亂能」等節目的時候依然受到他的關照。

去年十一月，我參與了在英國舉行的日本藝術節，演出狂言版《溫莎的風流婦人》（原作：威廉·莎士比亞）──《法螺侍》（改編：高橋康也先生）。在威爾斯的首都卡地夫及倫敦都安排了公演，得到的迴響與評價遠遠高於日本，可以算得上是成功的演出吧。原作在日本的知名度並不高，許多人一得知是用狂言的手法來詮釋之後，態度就變得嚴肅起來，連我們演員的表演也不自覺地流於僵硬。但是回到原作者的故鄉英國演出時，英國人對原作──特別是主角法斯塔夫 [19]（洞田助右衛門）──知之甚詳，很清楚這是一齣笑鬧劇，所以比起導演

的表現手法之類，他們更是抱著單純取樂、享樂的心情來看戲，因而使我們也敞

開了心扉，徹底放開來表演，反而像是英國觀眾教會了我們如何表演這齣戲。總

之，這次的演出大受好評，也有不少人希望推出續作，包括高橋老師在內的整個

劇組都感到十分滿足。為了配合替此劇設計舞台的磯崎新先生的展覽，明天我也

會在水戶藝術館演出。

是也座下次就是第十回了，為了這個值得紀念的日子，我們準備租借國立能

樂堂舉辦一場熱鬧的演出，敬請期待。

（一九九二年一月二十六日）

我乃武司是也 X

非常感謝各位蒞臨今天的「乃狂言是也座」第十回紀念公演。從一九八七年

十二月十六日的第一回開始，我們以一年演出兩回的步調度過了五年，回過神來

才發現「已經來到第十回了」、「已經演出五年了」，連我自己也感到驚訝。不知道這段期間各位來看過幾次我們的演出？有沒有人從青山鈖仙會到國立能樂堂都全勤呢？

「乃狂言是也座」是我野村武司決定以狂言師的身分往前邁進時，將腦海中所描繪的事物具體呈現出來的結果，我的目標是透過「呼吸當代空氣的狂言」，將演員與觀眾融為一體——簡單地說，我想要開拓屬於自己的狂言觀眾群。當我此後奮力演出狂言時，也會想要吸引更多觀眾。因此首要之務就是紮實地承襲父執輩至今所構築的狂言基礎、鑽研技藝、增加古典劇目；其次，要促進演員與觀眾之間的交流，舉辦座談會、進行問卷調查等；最後，則是搬演新作[20]、復曲[21]等納入當代感覺與想法的狂言。但我也明白這些與其說是目標，不如說是遠大的理想。第一點姑且不論，為了進行第二點所謂的「交流」，在演出結束後我會特別安排演員與觀眾的座談會，但有時候因為雙方對於狂言的理解都還不成熟，導致無法如我所想地交換意見，結果只是淪為「劇迷見面會」。話雖如此，這樣的交流還是很有收穫的。由五狂連的學生製作的節目別冊（有別於正式的節目冊，

用來解釋演出中艱澀字句的小冊子）中，「語句說明」的部分既不會影響觀眾欣賞演出，又能夠緩解古典狂言中眾多「艱深詞彙」所帶來的壓力，尤其受到觀眾好評，問卷回收率也很高。

在第十回公演，我初次選擇了《越後婿》這部類似復曲的作品，希望以此為分界，從第十一回的演出開始以全新的形態重新出發，今後也請各位多多關照。

關於《越後婿》

這首曲目為和泉流現存的兩百五十四首之一，稱為「一番習」[22]，原本列在《釣狐》和《花子》之後，卻是深受宗家[23]看重的野村又三郎家曲目，又因為史料文獻幾乎都佚失了，所以某種程度上反倒成了新作品。因為對這部新曲不熟悉，即使讀過《六義》[24]（狂言的劇本），說實話我還是覺得「索然無味」。但是這三年來，能樂界興起了一股復曲與新編版的熱潮，這股風潮在劇本的解讀上有了較多彈性，所以我毅然決定「當用則用，該丟就丟」，加入個人嶄新的想法，打造出這次的武司版《越後婿》。我曾在亂能扮演過兩次《石橋》[25]的獅

子，而本次則打算表演獅子舞的起源「越後獅子＝角兵衛獅子」的雜技，這份挑戰欲也化為了我的原動力。

這部作品原本就是很單純的曲目，僅是越後出身的女婿在入贅儀式上跳起獅子舞的故事，而在跳獅子舞之前，眾人則沒完沒了地舉杯敬酒。因為還有姊夫這位勾當（位於檢校之下、座頭之上的盲人官職）[26] 在場，所以觀眾只能看著台上「岳父→女婿→勾當→女婿→勾當→岳父」不斷相互敬酒、輪番飲酒的橋段，比起接待的酒宴要更冗長無趣。於是我簡化了這段情節，讓融入歌舞表演的酒宴擺脫刻板的儀式，營造出一家和樂的氣氛。為此，我首先將岳父塑造成單純喜愛藝能表演的丈人，成為一位表演者，因此在觥籌交錯間，為了滿足岳父的期待，女婿跟勾當便輪番上陣表演才藝，一則曼妙，一則笨拙，形成強烈對比，《越後婿》也就重生為藉著入贅儀式的酒宴而大展才藝的曲目。勾當原本表演的是《下海道》與《平家》，女婿因而即興演出了《鵪舞》與《羯鼓》兩支舞，待到氣氛最為熱烈之際，便跳起了獅子舞。獅子舞一曲是笛師一噌幸弘先生與負責太鼓的金春國和先生的全新創作，雖然想過要參考森田流及藤田流兩家的作品，

084

我乃武司是也 XI

我們在去年九月十七日至十月二日前往美國演出。那次公演是我父親活力充沛地持續赴美表演的集大成，一來是為了紀念他赴美演出三十週年，二來也在慶祝日美協會新劇場落成開幕，不僅表演了意在推廣狂言的劇目，也挑戰了大曲。

但又想到既然要新編，不如徹底改頭換面，於是捨棄了這樣的想法。至於舞蹈的部分，我則將新潟縣月潟村的保存會所傳承的越後獅子舞技藝、金鯱與螃蟹橫行、獅子亂菊等雜技與能劇的獅子舞加以改編，同樣是不折不扣的原創作品。

這首曲目只能趁著二十幾歲的當口表演，而我還有三年多才滿三十歲，在這段期間，我還想多表演幾次。請各位不吝提供意見與感想。藉著這個機會，我也想對奉獻心力研究這部作品的人士致上誠摯的謝意。

（一九九二年七月二日）

我在紐約表演了《釣狐》，在舊金山與洛杉磯則踏了《三番叟》，肩負第二主角的重責大任雖然辛苦，卻又讓人感到愉快。儘管每次去美國我都會懷著觀光、購物與玩樂的心情，這次卻連酒都不敢多喝，滿腦子盡是演出的事情，彷彿被附身一般專注不懈，我想最後也展現出了相當的成果。莫非這次的演出讓我產生了身為狂言師的自覺！?《釣狐》這齣戲有些艱深，加上曲目本身的特殊性，儘管觀眾在看戲時顯得有些不知所以然，演出結束後仍熱烈地提出了許多問題。當時「太郎次郎」這對日本的猴子雜要搭檔正好赴美在中央公園表演，所以我們演出的另一齣《靭猿》，觀眾也都看得很高興。《三番叟》的表演得到了「很像麥可·傑克森」的評語，應該算是對我的表現讚譽有加吧？（十二月三十日我在東京巨蛋前十排的觀眾席看到了麥可·傑克森，果真不是蓋的）此外還有我父親表演的《木六駄》，我跟叔父万之介合演的《二人袴》等。我們一行人多次訪美，有了劇迷，也有舊識與朋友，不論去到哪裡都會受到熱烈歡迎，大家也深感欣喜，真希望每三年就能去一次美國。另外這次很幸運的是，我還趁著在紐約短暫的空檔，去現代藝術博物館看了馬諦斯的展覽。雖然因為太趕而沒能全部看完，但是

馬諦斯的包容力，以及他的作品因為長壽所表現出來的韻味，簡直讓人感受到一生追求狂言藝道的狂言師在晚年所展現的深度。我在藝大念書的時候，總是會從上野的美術館旁邊經過，卻一次也不會進去，當時的我對美術毫不關心，如今才感到懊悔。

至於這次印象最深刻的事，是因為行程上的安排，我們必須三次往返分別位在東西岸的舊金山、紐約、洛杉磯和匹茲堡，因而三度飛越洛磯山脈。每次越過山脈時，飛機就會劇烈搖晃，尤其是從紐約飛往洛杉磯的時候，搖晃得更是劇烈，彷彿地球在規勸我，千萬別因為《釣狐》演出成功而沾沾自喜，令我的心情急轉直下，深感人類存在的渺小。說到底，人類不過是大自然的一部分，只要氣壓一搗亂，就能輕易抹滅其存在，想到這一點，我頓時感到有些空虛。

那麼，接下來就是「是也座」第十一回的公演了，我們將再度踏上旅程。從今而後，我也會像狂言中出現的人物那般不屈不撓、活力充沛地演出，還請各位多多支持。

（一九九三年二月十一日）

我乃武司是也 XII

這次是也座的劇目為《鳴子》與《博奕十王》，故事大綱和解說就交給五狂連負責的冊子，在此我想談談跟這兩齣戲有關的插曲。

《鳴子》這部作品的歌舞音樂性很強，太郎冠者跟次郎冠者會一邊唱著「用力拉」的謠曲，一邊拉扯著鳴子[27]跳舞，最精彩的地方正是兩位冠者唱跳俱佳的搭檔演出。這幾年來，由於万之丞（現名萬）和万作兩兄弟默契絕佳的搭配，還交換過太郎冠者與次郎冠者的角色演出，所以在能樂界給人一種「野村兄弟獨門好戲」的印象。其實我的祖父万藏與我父親，還有祖父跟我伯父也曾經搭檔，不過那都是很久以前的事了。在野村狂言會當中，並沒有兄弟以外的搭檔演出，昭和五十五年[28]的演出就是兄弟檔最後一次表演。雖然魅能舞、東京逃不走會（昭和六十一年）等狂言團體在國立能樂堂落成的第一年也表演過，但野村家這次是睽違七年的演出，父子、兄弟以外的搭檔更是已經超過十年了。

春天的是也座第十一回公演《田植》所種下的幼苗，此時正好結實纍纍，和

088

這個初秋第十二回公演中的「用鳴子驅逐飛鳥」多少有些關聯。然而今年遭逢了嚴重的冷夏，其實我也擔心農家會不會覺得這齣戲帶有挖苦的意思。

《博奕十王》這部荒誕無稽的作品，則是只有狂言這個形式才能表現出來，儘管個中創意其實相當獨特，但是搬演的機會卻不多。自從國立能樂堂落成後，這幾年經常見到此劇上演，每次倒是都會加入一些巧思編排。正如梅若會將其視為「指定曲」，重新審視改訂，這次我也比以往更用心面對這齣戲，在應當修正的地方加入了我認為是正確的想法。我活用了幾年前在國立能樂堂演出復曲《餓鬼十王》等作的經驗，意圖將《地獄草紙》等地獄繪卷中的世界視覺化。（畢竟現在這個年頭，就算說到地獄，大家也想像不出什麼具體的畫面）至今為止，在狂言的其他作品中出現的眾鬼卒是拿著竹棍責打，但看了《地獄草紙》之後我才發現，鬼卒拿的是斧頭、長矛、鋸子等當時的武器拷打，所以便將《髭櫓》中的金屬長柄武器改造成在地獄使用的，讓眾鬼卒拿著。而前此業鏡[30]都跟金札[31]一樣立在一個榻榻米台座上，不過這次我則模仿草紙，另外製作鏡台，由隊伍的最後一隻鬼揹著出場。這並非嶄新的創意，我家的《六義》（劇本）裡就有「拿出松

山鏡這項道具」這樣的句子，所以我便如法炮製。此外過去在演出上，有些地方一直將錯就錯，比如閻魔大王「此時拿起鐵札誦讀，令四下聽聞」，話雖如此，他看著的卻是金札。於是我和搬演《餓鬼十王》時一樣，重新製作鐵札，放在立著業鏡的地方，改讓大王看著鐵札。而以金札為賭注時，原文是「這雖是象徵眾生罪孽的金札，姑且就用它來做賭注吧」，這裡其實又將鐵札跟金札弄混了，因此我在此次演出中改為「雖是鐵札」，變成用鐵札來下注，可以將好人送往極樂世界的金札則拿來作為最終賭注，這樣一來劇情也就合乎邏輯了。

雖然跟一般的觀眾沒有什麼關係，但狂言的《六義》其實並未全部公開，如果是能劇，能樂研究者和評論家一看就能馬上發現不同之處，也能明白哪些地方下了工夫，但是狂言就算花了心思去調整，可能也不會有人察覺，所以我才特意將這些寫下來。

七月三十一日至八月四日，我參加了北九州響音樂廳的開幕藝術節，這是一座室內樂專用的音樂廳，音樂總監為小提琴家數住岸子女士。她在 *AERA* 雜誌讀到了關於我的文章，對我很感興趣，所以邀請我參加這次的藝術節。她將三十一

日的前夜祭交給我統籌，我選了適合祝賀音樂廳落成的《三番叟》，並以「語言、言詞、言語」為題，與電腦音樂家、作曲家暨鋼琴家高橋悠治先生合作演出了《哈姆雷特》的第三幕獨白。事先將我的聲音加入高橋先生的編曲裡，以多重輪唱的方式呈現，隨機播放具備各種聲音表情的「生存、毀滅」等語言，透過遊戲般的手法展現出語言的語感表情。這帶有一種向新劇控訴的含意，因為新劇總將台詞處理得有如摩斯密碼那般，而我希望能更強調台詞的音樂性，所以採取了這樣的作法。歡迎感興趣的朋友在十一月二十九日蒞臨橫濱觀賞。

接下來我將挑戰休息了好一陣子的現代戲劇，以十二月的《暴風雨》為開端，敬請期待！！

（一九九三年九月十日）

我乃武司是也 XIII

我參與了莎士比亞的作品《暴風雨》，飾演大氣精靈愛麗兒，於十二月和一月分別在東京松下環球劇場及新神戶東方劇場演出。這是我自主演《哈姆雷特》後，睽違三年再度參與現代戲劇的演出，可說深具意義。《暴風雨》的導演是加拿大魁北克出身的羅伯特・勒帕吉[33]，也是當今最受注目、備受期待的新銳導演之一。卡司有平幹二朗先生、上杉祥三先生與毬谷友子女士為首的環球劇團諸位演員，我則受到環球劇場經理田村先生之邀，特別參與這次的演出。在表演方面，勒帕吉利用充滿實驗性的手法將背板往上下左右拉開，也就是讓戲劇平面化、電影化，然而環球劇場其實運用伸出式舞台效果會更好，兩者之間的不協調於是變得更醒目。而且在一個月內要顧及魁北克的劇團演出的三部戲、自己的獨角戲，還有環球劇團所演出的新編版《馬克白》與《暴風雨》，因而未能統一、調和演員參差不齊的演技，連我都不免同情起勒帕吉了。至於我必須反省的地方，在於這次演出比起《哈姆雷特》時，我承擔了更多狂言方面的責任，在狂言

092

的部分絲毫不能鬆懈，因此無法更積極地參與排練，加上勒帕吉對於如何使用我這樣的演員想法不夠全面，也就難以賦予愛麗兒這個角色什麼新意。不過在神戶時，每天晚上演出結束後跟上杉先生、山崎清介先生一起喝酒聊天，倒像是交到了寶貴的朋友。

今年發生了很多事，多到足以斷定是「豐收的一年」。其中頭條大事，要屬我參與了四月即將播出的NHK大河劇《花之亂》。這齣戲以日野富子（三田佳子女士飾演）的一生為主軸，圍繞著應仁之亂，我則飾演當中的東軍大將──擔任管領一職的細川勝元，也是現任首相細川先生很多代之前的祖先。細川勝元是一位文武雙全、有條有理的菁英型官吏，另一方面，他對天文學很感興趣，還建造了龍安寺石庭園等，是跟哈姆雷特一樣的宿命論者。《花之亂》從一月下旬開始進入拍攝期，飾演將軍足立義政的是市川團十郎先生，飾演細川的岳父、也是他最大的政敵──西軍大將山名宗全的則是萬屋錦之介先生，和他們兩人之間針鋒相對的場面既緊張又有趣，接下來與三田佳子女士的對手戲也讓人非常期待。

我新編並主演的《彥市故事》，四月將在新宿的零度空間劇場演出，《法螺

《侍》的凱旋公演則在松下環球劇場舉行，我也將在六月執導、主演森崎事務所的公演——別役實[34]先生的《隅田川》。七月，我將在彼得・布魯克[35]與莫里斯・貝嘉[36]都曾嶄露鋒芒的亞維儂藝術節演出《素盞嗚尊》。這齣戲的導演是勅使河原宏先生，演員有觀世榮夫先生、淺見真州先生與我，預計由我來演出素盞嗚尊這個角色。這些舞台表演都跟狂言、大河劇同步進行，我也不知道自己的體力能不能負荷，總之我會全力以赴。

（一九九四年二月二十五日）

武司改名，我乃萬齋是也 XIV

如同前一回的節目冊中寫到的，今年是「豐收的一年」，我參與了NHK大河劇《花之亂》，又自導自演了《彥市故事》及《隅田川》，並在亞維儂藝術節演出《素盞嗚尊》，其他狂言以外的工作也滿檔，不過總算一路撐到了現在。

（感覺運氣好過頭了，連襲名[37]時都感覺鴻運當頭……。）總之在各方面都有所斬獲，也沒有累垮（雖然在亞維儂時搭了一次救護車），活力充沛地完成了這些工作，實在可喜可賀。但相對地，這也壓縮了我在本業狂言演出上所花費的時間，導致許多表演不如預期，這是應該反省的部分。今天是我祖父万藏十七回忌的追善[38]供養法事，希望這次的表現好好能讓自己滿意。

《泣尼》這首追善曲是我赴英留學前最後一道難關，不僅以台詞為中心，也不是光憑「年輕氣盛」就能一決勝負，十分具有挑戰性，我想將這首曲目獻給九泉之下的祖父。而舞囃子《船弁慶》，我則請託觀世九皐會的家主——也就是觀世喜之先生的兒子、與我同輩的喜正先生表演。他的高音延展性強又優美，身材高大、擅舞長刀，而最令人期待的，就是他洋溢年輕活力的演出。

至於《二人袴三段之舞》，是我受教於祖父並與他合演過的曲目當中最難以忘懷的。第一次表演這首曲目是我九歲的時候，但要是將後來在日本海內外表演過的次數加起來，少說也有上百次了，在以一天一場演出為慣例的狂言界，大概沒有其他曲目的表演次數能相比。劇中為了表現夫妻感情和睦，女婿用「阿

江（妻子的名字）最近總愛吃青梅（酸的東西）」這句話拐彎抹角地宣告妻子懷孕，當時只有九歲的我完全無法理解這一幕。另一件讓我懷念的往事，是祖父在這部作品中飾演我的父親，當他在酒席上一邊推辭、一邊被勸酒而舉杯時，我原本應該接著說：「您終於肯賞臉了啊。」結果竟然忘詞了，嗜酒的祖父倒是泰然自若地笑著說：「同一杯酒我都喝乾兩回了呀，哈哈哈！」後來由我父親演劇中父親的角色、叔父飾演岳父的角色，曾經這樣搭檔演出過很多次。乍看之下，會以為這是關於涉世未深、性格單純的女婿的滑稽鬧劇，但是陪伴在女婿身旁的父親與岳父所流露的溫暖，展現出歷經長年磨練的狂言演員精湛的演技，我認為是只有狂言這樣的形式才能表現出來的名作。以前為了暑假的勞作，我還曾有那麼一次跟著祖父學習製作狂言面具。當時我選擇挑戰「武惡」面具，但是正式演出用的大面具對還是小學生的我來說負擔太重，我只好中途放棄，重新製作了登台演出時派不上用場的小面具。至於做到一半的「武惡」面具，後來則由祖父接手完成了，沒想到的是，這副我與祖父共同打造的面具竟然成為了他的遺作。

我去探望臥病的祖父時，他摸了摸我的頭說道：「你可來了啊。」之後過沒

多久，他就陷入昏迷、與世長辭，這件事同樣讓我永生難忘。評論家加藤周一先生曾經寫過一篇文章，其中提到「如果要我列舉世界上五位出色的演員，這五人之中必定有野村万藏」，就是這句話，讓我下定決心走上「狂言之路」。這場演出結束後不久，我便透過文化廳藝術家海外研修制度而前往英國留學一年，我想去看看比祖父所登頂的世界更為遼闊的、僅靠著海外公演短暫停留的時間所無法一窺全貌的世界。

‧‧‧

人們認為我祖父万藏的成就超越了曾祖父初代萬齋，而我的目標便是成為一名超越我師父——同時也是我父親——的狂言師，以回報他對我的教導之恩。

我將會在明年九月回國，並再次展開演出活動。不只是細川勝元，懇請各位同樣繼續支持狂言師野村萬齋。

（一九九四年九月九日）

譯註

1 原文為「ちりちりや、ちりちり」，形容鳥鳴，乃狂言劇目《千鳥》中太郎冠者所唱的謠曲。

2 乃狂言是也座：由作者於一九八七年發起、主持的狂言會，原則上一年舉辦兩回，於各地進行公演，至二〇二二年三月為止已邁入第六十五回。於本書亦略稱「是也座」。

3 銕仙會：以觀世銕之丞為中心的能劇與狂言的表演團體，成立於一九一八年。銕仙會能樂研修所位於東京表參道，座位約有兩百席，為能劇、狂言及其他傳統藝術的表演場地。

4 原文為「パルコ〔能〕ジャンクションⅡ」。PARCO 劇場位於東京澀谷區 PARCO 百貨內，文中提到的《當麻》與《葵上》皆在此上演。junction 意為「連接」，故「PARCO〔能〕Junction」有現代戲劇與傳統能劇的跨領域連結之意。

5 原文為「早舞クツロギ」。「早舞」為能劇中「舞」的名稱，由仕手方表演，舞風典雅颯爽，節奏比中舞明快，難度亦較高。

6 作者此行適逢六四天安門學生聚集在天安門廣場靜坐、絕食抗議，五月十九日凌晨，當時的中國共產黨中央委員會總書記趙紫陽到天安門廣場探視，呼籲學生結束絕食，五月二十日，中國政府正式實施戒嚴。

7 序破急：源自日本雅樂中樂舞的概念，後成為日本傳統藝術的共通概念。「序」為最初的部分，速度緩慢、不配上節拍；「破」為曲子的中間部分，配上了節拍，但還是維持著和緩的速度；「急」則是最後的部分，速度及節拍都較前兩部急速。在能劇中則指劇本結構的三個部分：「序」為導入，「破」為劇情展開，「急」則是高潮結尾。

8 新作能：指明治時代以後所創作的能劇作品。

9　原文為「ライブハウス」，乃和製英語，即 live house 之意。

10　內弟子：指住進師父家中、修業之餘協助家事起居的弟子。

11　新劇：明治末年受到歐洲影響所發展出來的一種戲劇類型，相對於歌舞伎等「舊劇」，以「新劇」稱之。

12　武智鐵二（一九一二～一九八八），日本導演及劇評家，二次世界大戰後對歌舞伎充滿實驗性的嘗試，獲得了「武智歌舞伎」的稱號，針對傳統表演藝術的批評、教育與改革影響深遠。

13　出自《哈姆雷特》第三幕第二場，乃哈姆雷特指導演員演戲時所說的話。

14　指保羅·麥卡尼（Paul McCartney，一九四二～），披頭四成員，流行音樂史上最成功的作曲家之一。在披頭四解散後，他曾以個人名義多次赴日演出，此處指的便是一九九〇年三月在東京巨蛋所舉辦的公演。

15　薪能：夜晚在神社寺院戶外演出的能劇。

16　亂能：指喜慶等特別時刻，能劇中的仕手方、脇方、囃子方、狂言方等飾演自己專責角色之外的演出。

17　六狂連：六大學狂言研究會連絡協議會的簡稱，指的是御茶水女子大學、共立女子大學、成城大學、東京大學、東京女子大學、早稻田大學所組成的狂言研究會。

18　式能：指江戶時代幕府舉行各項儀式、慶典時在江戶城的舞台所表演的能劇，依照神、男、女、狂、鬼的順序來搬演不同類別的能劇作品，稱為「五番立」。

19　法斯塔夫：即約翰·法斯塔夫爵士（Sir John Falstaff），此一角色形象如今已成為肥胖、貪吃、自以為是又愛吹牛的代名詞。

20　新作：此處指新作狂言，有別於古典狂言，乃明治時代以後所創作的劇目。

21　復曲：指曾演出卻失傳、之後重新復活而再度搬演的作品。

22 一番習：和泉流目前有兩百五十四首現行曲留存下來，依照難度分為六個階段，分別為「入門」、「小習」、「中習」、「一番習」、「大習」、「一子相傳」。

23 宗家：日本傳統文化及藝能中承襲正統的流派世家。

24 《六義》：和泉流代代相傳的狂言劇本集，奈良縣天理圖書館所藏的《狂言六義》（通稱《天理本》）為最古老的版本。

25 《石橋》：充滿慶賀之意的能劇作品。講述寂昭法師前往清涼山，行經石橋時有一名童子現身，告訴他石橋的傳說後隨即消失。之後文殊菩薩的坐騎獅子出現，在牡丹花叢中跳舞，也是全劇最精彩的可看之處。

26 勾當：室町時代盲眼藝人的官名，當時分為檢校、別當、勾當、座頭四個等級。

27 鳴子：設置在田間的驅鳥器，能拉動繩子發出聲響，以驅趕鳥隻。

28 昭和五十五年：即西元一九八〇年。

29 原文為「やるまい」，乃狂言中常出現的結尾台詞，意思是「我可不會讓你逃走喔」。

30 業鏡：地獄的鏡子，能映照出人們生前的諸善與諸惡。

31 金札：指地獄中專記人們生前善行的短箋，至於鐵札則專記生前惡行，所以才說前者可「將好人送往極樂世界」，後者則「象徵眾生罪孽」。

32 松下（PANASONIC）環球劇場：即東京環球劇場。

33 羅伯特・勒帕吉（Robert Lepage，一九五七～）：加拿大魁北克省出身的劇場及電影導演、劇作家及演員，活躍於劇場、電影、歌劇及演唱會，藝術成就備受世人肯定，為當代知名的導演之一。

34 別役實（一九三七～二〇二〇）：日本劇作家及散文家，生於中國滿州，就讀早稻田大學時參加學生劇團「自由舞台」，一九六六年與鈴木忠志組成「早稻田小劇場」，以《賣火柴的少

女》、《有紅色小鳥的風景》獲得岸田國士戲劇獎，為日本荒謬劇場的代表性人物。

35 彼得・布魯克（Peter Brook，一九二五～），英國戲劇及電影導演，二十世紀最重要的國際劇場導演之一。

36 莫里斯・貝嘉（Maurice Béjart，一九二七～二〇〇七），二十世紀法國最重要的編舞家及導演之一，貝嘉舞團的前藝術總監。

37 襲名：日本的傳統藝能、傳統技藝或工藝的世界中，有從父親、祖先、師父或其他前輩身上繼承其名號成為自己名字的制度，具有延續宗派或家名、振興已故名人技藝的意義。

38 追善：指為往生者祈求冥福，幫助往生者得到安寧。這項習俗起源於印度，人往生後四十九天內，每七天供奉祭品為祈求冥福，傳到日本則擴展為七回忌、十三回忌、十七回忌、三十三回忌等。其中十七回忌便是往生滿十六年所舉行的法會。

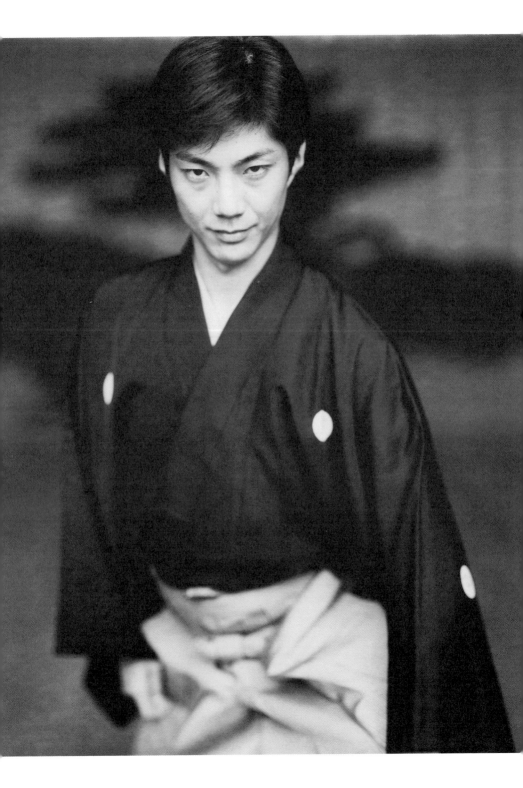

第二章——

狂言與「感」「覺」

狂言與「狂」

每當看到「狂言」兩字，總會有一種嚴肅生硬的感覺，我想也許是因為有個「狂」字吧。但是「狂」這個字還有「發狂」的意思，據說也代表薩滿教中被附身的狀態。

在能劇與狂言裡，有像《翁·三番叟》這種無法稱為戲劇的儀式性劇目，仕手方、狂言方的演員各自戴上神祇的面具，化身為神祇跳舞，祈求天下太平、國泰民安、五穀豐收。囃子方則聚精會神以單純的節奏與旋律，向化為神祇的演員傳送能量的波動。反覆著這種使身體上下晃動的節奏，會將演員及觀眾帶入心醉神馳的「癲狂」境界。

表演這件事，原本就是一種「發狂」的過程吧。演員化身為劇中角色，將劇場空間帶往「癲狂」的狀態。但是我們能樂師與狂言師並不是光靠觀念或情感來激發癲狂，而是徹底仰仗身體的昂揚。相反地，如果情感與能量夠激昂，身體也

104

必定有所反應而動作。

留學英國時，我曾在皇家莎士比亞劇團（RSC）學習表演。在劇團的某部作品中，有位女演員飾演的角色因未婚夫外遇而勃然大怒，但即使她表現得粗聲粗氣，身體——尤其走路的方式——卻一點怒氣也沒有，當下打消了我原有的興致。我們能樂師與狂言師會靠著「運步」這種滑步的節奏與強弱來表現感情，而情感的變化必定伴隨著身體的變化，所以我才會對那位女演員有這樣的期待。

當時我給RSC的回禮是舉辦狂言工作坊，那位女演員也參加了，而且她的身體表現能力之高讓我大吃一驚——那麼，上次那種表演方式又是怎麼回事呢？

從這一點，似乎可以看出日本傳統藝能與英國戲劇之間的差異。

我和某位舞台劇女演員對談時，談到舞台劇與電視劇表演的不同，其中提到了「針對對手的台詞所做出的反應」這個問題，非常有意思。舞台劇的世界跟日常生活相同，當對手說出台詞時就必須同時反應，但是在電視劇的世界裡，則得先給每位演員一個特寫鏡頭接著才說出台詞，面對這樣的拍攝方式，演員就只能等對手說完台詞，攝影機切換到自己之後再反應。如果照搬舞台劇的表演方式，

那麼攝影機拍到的便不是當下的反應，而是反應後的表情了。

影視演出經驗不多的我對於這一點倒意外地不會感到焦慮，這恐怕是因為狂言的表演並非只捕捉台詞的意義，大部分是在緊張感圍繞中去接收對手的語氣、狀態、聲音的抑揚頓挫等所有能量之後再做出反應。當對手說台詞的時候，我們大多保持著站姿，猶如靜止的物品。換句話說，讓觀眾將視線與意識集中在說台詞的演員身上，這一點跟電視劇的特寫鏡頭很接近。

這麼一想，狂言和電視劇之間竟也存在著共同點。反過來說，如果要一位以舞台表演為主的演員在電視劇裡展現出同樣的「瘋狂」，反應時間上的落差可能就會讓他「發狂」了。

狂言與「眼」

在狂言裡，並沒有「用眼神演戲」這回事。

三歲開始學藝時，祖父第六代万藏與父親万作就教導我，說台詞的時候要看著對手的額頭，朝向正面的觀眾席時則要正視前方。記得祖父當時已經童山濯濯，父親也是「高額頭」，假使告訴我「台詞就寫在額頭上」，還是孩子的我也會信以為真。

新劇追求的是寫實主義，唸台詞時當然要看著對手的眼睛，將對方視為情感對象，但我們卻看著對手的額頭，也就是面向一個無機的存在，將精神集中在台詞本身的聲調上。我在演出《哈姆雷特》這部帶有新劇風格的作品時，合演的女演員會對我說：「你說台詞時不看著我的眼睛，這樣我很難演下去，何況你還盯著我的額頭，更讓人覺得渾身不自在。」

我被教導在能舞台上「看東西」要「用胸部去看」，就算用眼睛看，在容納

了五、六百人的會場裡，對後排觀眾來說也行不通。說到底，我們的表演本來就建立在「戴著面具」的前提下，不戴面具的情況稱為「直面」，這時演員就要把自己的臉當成面具。面具上的眼睛當然維持著固定的視線，如果要改變，就必須改變面具本身的角度。儘管也可以改變脖子的角度，但主要還是利用上半身來改變面具的角度，這樣做的話，動作表現就會比較明顯。

我在十八歲時第一次演出影像作品，那就是黑澤明導演的《亂》，但因為是飾演一位盲眼少年，所以不需要「用眼神演戲」。十年後的一九九四年，我在NHK的大河劇《花之亂》中飾演室町幕府的管領「細川勝元」一角。細川勝元引發了「應仁之亂」，擅長權謀算計，性格冷靜、內心通透。飾演將軍足利義政的是市川團十郎前輩，堪稱我和歌舞伎演員首次的異種格鬥技對戰。當時讓我印象最深刻的高超演技，是市川宗家的眼神戲——號稱「斬妖除魔」的「睥睨眼相」[1]。在大河劇這個影像的競技場中特寫的鏡頭很多，這時我才恍然大悟，「眼睛」是最有效的元素，於是偷師了以已故萬屋錦之介先生為首的諸位演員的「眼神戲」。在狂言的世界裡，一切都是師父萬作一對一親自教給我的，但在影

像的世界裡可就不是這麼回事了。

一般來說，能樂給人的印象比較「沉靜」，感覺不是靜止不動、就是緩慢移動。實際上，能樂的表演並非靜止的，而是會暫停，當能量蓄積到頂點，也會出現激烈的動作。簡單來說，能樂追求的是拳擊手回拳反擊的效果。

能樂師的身體存在於能舞台這樣一種立方體當中，以地謠、囃子為背景而暫停、而動作。當演員的臉被塞進長方形的銀幕或映像管電視，「眼睛」就被鎖住了，這其實就是冷靜通透的「勝元」給人的感覺，當他的眼珠子一轉，就代表在打著如意算盤。這便是我將回拳反擊的能樂演出技巧，巧妙地轉化成影像表演的成果，只不過影像表演中的「眼神戲」卻沒辦法轉化為能樂的表演。

我在影像世界中所學到的技巧，終歸還是只能運用在影像表演上。

譯註

1 睥睨眼相：江戶時代初代市川團十郎所發明的演技，怒目圓睜、左右不對稱，據說具有消災袪病的作用。

狂言與「鼻」

在表演藝術中，能劇與狂言特別被稱為綜合藝術。其中戲劇性自不待言，且涵蓋了音樂性、舞蹈性、面具與裝束的美術性等範疇，在視覺及聽覺方面的特性也無庸置疑。

但是若以訴諸人類的五感為目標，能劇與狂言在味覺與嗅覺上可就比不上料亭[1]與餐廳了。當然過去也曾有一些以廚房為主題的戲劇，或開演後邀請觀眾到舞台上品嚐食物，慰勞他們遠道而來的表現手法……。

在狂言的表演中，會透過視覺及聽覺來表現嗅覺，主要運用在聞到酒香的時候。從視覺上來說，演員會假裝舞台上有一個不存在的酒壺，將鼻子靠近聞香，一邊挺直上半身，一邊用力吸氣，接著用力吐氣。全世界最受歡迎的狂言劇目之一《棒縛》就有這樣的場景。

這幾年在能樂堂之外的場地演出的機會增加，一般劇場的公演也變多了，但

是在空氣乾燥、灰塵較多的劇場表演聞酒香時，總覺得喉嚨變得又乾又澀。明明自己覺得難喝，卻必須讓觀眾感受美酒當前，那就不得不裝模作樣了。

狂言中以酒為主題的劇目還不少，偷喝酒的《棒縛》、醉後心情大好的《素襖落》等，也有不少被改編成歌舞伎的傑作——運酒途中把酒喝個精光的《木六駄》、醉倒路邊的《惡太郎》、看來酒量太差可當不了稱職的狂言師。我的祖父第六代野村万藏總會一面說著「我再也不喝酒了喔」[2]這樣的玩笑話，一面開懷暢飲。

狂言中喝醉的表現方式有好幾種，但角色大抵喝個三大杯就會醉了。演員喝下第一杯後會說「只覺得冷冰冰，嚐不出味道」，喝下第二杯嚐出了味道後，到了第三杯被阻止時又宣稱「這杯數不好」而硬是要喝，直到酒過三巡，打了個酒嗝便爛醉如泥了。我的祖父万藏很擅長表演狂言中的醉酒戲，一兩杯黃湯下肚，雙頰開始泛紅，光禿禿的腦袋彷彿還冒著熱氣。他的演出總會讓舞台瀰漫起酒香，連當時年幼的我都覺得這酒真好喝，觀眾往往也因美酒而沉醉。這幾年我同樣開始演出以酒為主題的劇目，多虧天生皮膚白皙，比較容易展現喝了酒而臉色

112

泛紅的樣子，但想要讓觀眾聞到四溢的酒香，我可還差得遠了。

大概因為性格的緣故，我比較偏好飾演個性開朗的角色，我的父親近年來則偏好飾演沉穩內斂、甚至悽慘坎坷的男性角色。這當然跟年紀有關係，不過這些角色也大多是穿著布衣羽織[3]的勞動者。我的祖父万藏性格明快爽朗，人稱「江戶前狂言」[4]，儘管父親非常崇拜這樣的祖父，他的表演卻也讓人感受到我的曾祖父初代萬齋、祖父的弟弟第九代三宅藤九郎、劇團民藝的宇野重吉[5]先生這幾位長者的風韻。

表演的程式其實是另一個次元的寫實。舞台上的布衣羽織不僅僅是表演的服裝，而是角色一直穿在身上、被勞動時流下的汗水打溼並沾上了灰塵的衣服，足以讓人感受到這個角色的精神理念與生活氣息。那不單是外在的鮮明色彩，還是訴諸味覺與嗅覺（鼻）的一門藝術。也許這就是世阿彌所說的「真實之花」[6]吧，有朝一日我是否能體悟其中真義呢？

譯註

1　料亭：指高級的日本料理店。

2　原文為「もう酒は飲まんぞう」，其中重點標記的部分即為「万藏（まんぞう）」的諧音雙關。

3　羽織：穿在和服外面的短衣外套。

4　江戶前狂言：「江戶前」指江戶的氣質與作風，即江戶人的品味或喜好。相較於盛行於京都和大阪的上方狂言，江戶前狂言較為豪放、淡泊。

5　宇野重吉（一九一四～一九八八），日本演員、劇場導演、電影導演。本名寺尾信夫，長年活躍於戲劇界，曾與演員瀧澤修等人共組新劇劇團「劇團民藝」，一生致力於戲劇表演、演技備受肯定，為日本戲劇界的代表人物之一。其子為知名演員及音樂人寺尾聰。

6　真實之花：出自世阿彌的《風姿花傳》。他將演員的藝術表現比擬為花，並從演員魅力、修養、表演等各方面來論述如何才能在舞台上開花。演員因為年紀輕所綻放的花稱為「時分之花」，呈現符合年齡的青春之美，但尚不能展現真正的技藝。與之相對的則是「真實之花」，經過長年千錘百鍊所展現的技藝，不會隨著年歲增長而消失，是表演的最高境界。

狂言與「呃嘴」

我現在（一九九八年）正擔任某間啤酒公司的品牌代言人，雖然之前偶爾會出現在兩三間企業的平面廣告上，但距離上次拍攝電視廣告已經有十年之久了。

過去我也曾擔任某家流行百貨公司的形象廣告代言人，說起來沒什麼特別的，我只是穿上野村家的名物——繪有蜻蜓圖樣的肩衣——表演狂言《千鳥》而已。接著螢幕便打出「我乃凡人是也」的廣告文字，我再以狂言獨特的表現方式縱聲大笑。

因為這次代言的啤酒是具體的商品，所以將狂言師野村萬齋跟啤酒的品牌形象結合起來就變得十分重要，實際上廣告裡也出現了我喝啤酒的鏡頭。但因為我代言的是新產品，市面上還未開始販賣，所以廠商事先寄了兩罐讓我試喝。

在狂言的世界裡有很多以酒為主題的作品，也有很多喜歡喝酒的狂言師，加上狂言這項「徒手的藝術」是僅靠聲音與身體來表演的體力活，所以演出結束後

116

會覺得口乾舌燥，不過大家往往不會一下子喝太多水，而是忍到可以喝啤酒的時候。炎熱的夏季裡終於喝到啤酒的那一刻，連眼角都能感到一陣酥麻，緊繃的全身頓時放鬆，真是至高無上的享受。

以我父親為代表、標舉「江戶前狂言」的我們這一門，所有成員的酒量都很好，沒有人不能喝酒。在地方公演結束後的慶功宴上，大家會先喝杯啤酒潤潤喉，等心情放鬆之後，再各隨己意點喜歡的酒來喝，包括日本酒、燒酒、紅酒、威士忌、利口酒等。我會根據餐點、時間、地點、場合來選擇不同的飲品，但不管怎樣，第一杯通常都還是啤酒。但或許因為我的母親酒量不好吧，一門之中我算是酒量比較差的。

狂言的喝酒方式非常豪爽，會將扇子或葛桶的蓋子當作大酒杯倒滿酒，把酒杯湊到嘴邊，不讓酒溢出來，半抖著舉杯一飲而盡。喝完還會順勢咂個嘴，將舌頭頂住上顎發出「噹」的一聲，緊接著大大地吐一口氣說：「哎呀，這可真是好酒啊！」

「咂嘴」其實很難做得好。若只是用舌尖頂住上顎的話，發出的聲音會偏

高，感覺太過輕盈，所以必須將舌頭盡量往上頂，才能發出低沉渾厚的聲音——

畢竟狂言中的酒可都是又香又醇的日本酒。不過，發生在下雪天的狂言《木六

馱》與《惡太郎》中，喝下第一杯酒的時候並不會咂嘴，因為這時角色的台詞是

「只覺得冷冰冰，喝不出味道」，還嚐不出什麼滋味。但這是為了讓人喝第二杯

所埋下的伏筆，因為接著對方就會勸酒道：「那麼再喝一杯就能明白滋味了。」

拍攝廣告的前一晚，我試喝了那兩罐啤酒。喝啤酒就要像狂言表現的那樣痛

快地大口灌才對吧。「咕嚕咕嚕」——那麼，接著我究竟應該咂嘴還是不咂嘴

呢？如果這陣子您晚上偶爾打開電視，想必就能聽到那比狂言中還要高亢尖銳的

咂嘴聲了。

118

狂言與「言」

狂言的「狂」字，指的是狂言的藝能性與戲劇性的昂揚激奮所展現的「癲狂」，「言」字指的則是「語言」，表示狂言是一種科白劇。

雖說是科白劇，但主要還是以兩位登場人物的對話為中心，這種台詞一來一往的形式跟短劇劇與漫才[1]有共通之處，這項特點也經常被拿來和第一人稱的歌謠劇「能劇」比較。

能舞台上的「語言」，可以分為台詞、敘事與謠曲三個部分。所謂的台詞是以「～是也」、「～所在也」、「～也」等結尾的口語；敘事是以「～候」為代表的候文[2]，指將以文言文寫就的文章程式化地誦讀出來；謠曲則是將語言昇華到了音樂層次。

狂言的台詞並非室町時代的語言，當時只會大致敲定劇情與結局，其餘大半似乎都是即興表演。到了江戶時代，人們開始寫下狂言的劇本，狂言這種現代劇

的台詞於是固定使用當時的口語體「是也」，接著便逐漸朝向古典劇發展。

敘事與謠曲雖然是能劇與狂言的共通技巧，但狂言的敘事是由活著的人站在第三者的角度來陳述現實，能劇中的敘事與謠曲則多由亡靈或精靈在虛幻的世界自抒胸臆。此外，狂言中的謠曲是以室町時代的流行歌謠為基礎，所以也有許多含意模糊的童謠。

台詞幾乎可說是狂言的專利，畢竟能劇中很少有像狂言那樣的日常對話。當然，以能劇《安宅》[3]中的弁慶與富樫為代表，在被劃歸為「現在物」[4]的劇目中確實會使用日常口語，但也並非採用狂言那種說話方式，而是透過台詞與謠曲的技巧來表現。

若是翻譯成英語，表現台詞與敘事的行為能夠直接翻譯出來嗎？謠曲又要怎麼翻譯呢……？可惜我覺得很難用 singing 去翻譯「謠曲」兩個字，因為唱謠曲並不等同英語裡的 singing 這個行為。

singing 這個唱歌的行為，一般是將重點放在聲音的高低起伏，而賦予敘事音樂性的謠曲則更重視聲音的強弱，也就是運用氣息的方法，因此可說是類似打擊

120

樂的唱法。這麼說來，能樂的囃子中的確有大鼓、小鼓、太鼓等許多打擊樂器，

而笛子雖然本身是旋律樂器，演奏方式卻類似打擊樂器，不會跟謠曲爭搶風采。

所有人配合得天衣無縫，形成一個巨大的波動，因此打鼓時會發出「唰、嗬」的吆喝。這和由指揮家擔任司令指揮、率領人數眾多的交響樂團這個旋律樂器集團和歌唱抗衡，可說有本質上的差異。如果硬要把謠曲翻譯成英語，大概就是storytelling 這個詞吧。

謠曲要是唱得不好就會像在唱歌。畢竟音色要是過於低沉，就感受不到氣息的運用。每當我只顧著追求音色而唱出了難聽的謠曲時，師父万作就會糾正我：

「你這是用哼的，聽起來就像在唱歌。」

父親曾經引用某位演員說過的話，表示「台詞要說得有如在唱歌，歌則要唱得有如在說話」。而這位演員似乎就是森繁久彌[5]先生。

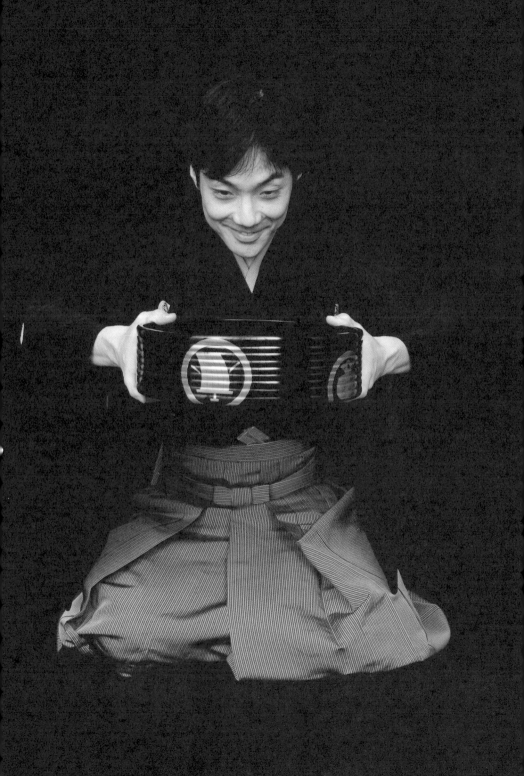

1 漫才：類似對口相聲，主要由一人負責裝傻，另一人負責調侃挖苦，先由前者裝傻帶出對話，再由後者來揶揄、找碴，如此便算完成一個搞笑橋段。

2 候文：句尾使用敬語助動詞「候」的文言體，用於書信與公文，始於鎌倉時代，到江戶時代成為最常使用的文體，明治維新之後逐漸被漢文訓讀體與口語體取代，直到二次大戰後正式廢止。候文使用的文字有漢字與變體漢文（用漢文的形式來表記的日文，也稱為和化漢文），之後也加入助詞來書寫，文體的特徵是夾雜漢文文言體的返讀字，沒有濁音與標點符號。

3 《安宅》：能劇的劇目之一，講述鎌倉幕府的將軍源賴朝欲除掉功高震主的弟弟源義經，義經與家臣喬裝成苦行僧脫逃，卻在加賀國的安宅關遇上鎮守關門的將領富樫左衛門，但一行人最終靠著弁慶機智的表現順利通關。此劇後來改編為歌舞伎《勸進帳》，成為膾炙人口的劇目之一。

4 現在物：能劇作品的分類之一，主角為日本歷史上真實存在的人物，由仕手方不戴面具演出，展現武士之姿，最後的高潮為男性所跳的男舞，是充滿速度與力道的快節奏之舞。

5 森繁久彌（一九一三~二〇〇九），日本知名演員、歌手，活躍於電影、電視劇、舞台劇、廣播與歌唱等領域，曾連續七年出席《紅白歌唱大賽》，且演出的電影超過兩百五十部，以生動自然的演技廣受歡迎，代表作為《夫婦善哉》等。

124

狂言與「耳」

耳朵要算是人體器官中較不顯眼的存在吧。

化妝的時候，我們會塗抹額頭、眼鼻、嘴巴，甚至脖子，卻不會塗耳朵，雖然舞踏1類型的舞者將光頭塗白時連耳朵也會塗就是了⋯⋯不過打從「無耳芳一」2那個時代起，往往一不小心就會忽略了耳朵。

狂言在練習台詞的時候，是由師父與弟子一對一教授，類似外語教學，透過口傳──也就是「以口傳授」來教導。先由師父示範，弟子則要完美複製、反覆練習，也就是「複誦」。那麼弟子要複製的是什麼呢？包括聲音、嘴型、發音、發聲方式、動作，還有現場蘊含的能量等。

聲音是由各種要素組成的，除了強弱、高低、長短之外，還加上節奏、語感等。這些三組合經過複雜的處理，發展成聲音、單詞、成語、段落、文字、文章。

所謂的「照本宣科」，就是無法好好處理這樣複雜的組合，而淪為單一的表達方

式。越是出色的演員，越能靈活地變換這些組合，進而發揮豐富的語言表現。

從小開始學習狂言時，師父透過「以口傳授」教給我的，並非寫實的情感與意義，而是各種聲音的組合模式，學會這些模式——也就是「型」後，再去背誦寫實的台詞。只要能夠將這些模式徹底融入身體，自然不會有照本宣科的毛病，甚至一旦照本宣科地唸台詞，就會產生生理上的嫌惡。想要將台詞唸得出色，便必須培養一對能夠辨別示範者發出來的「聲音」、分析其組合的耳朵。

在謠曲與台詞之間，還有「敘事」這樣的手法，將聲音的組合細緻地排列，就會產生一種程式性。日語在日常對話中原本富於抑揚頓挫，因此「敘事」化盛行，而現在的日語表現變得比較平緩，要發掘「敘事」的技巧，就只能在能劇中狂言師講述劇情的「間狂言」[3] 等傳統藝能裡尋找了。

我曾經留學一年的英國，便存在著以莎士比亞為首的「敘事」文化。《哈姆雷特》劇中有很多著名的獨白片段，那就是「敘事」。在以格律化的韻文所寫的文章裡，台詞的程式性與音樂性尤其不可或缺。在英國，評論演技好壞之前，演員光是將台詞的抑揚頓挫唸錯，就會被評論家雞蛋裡挑骨頭了。英國那些觀賞戲劇

演出的觀眾並不是傳統意義上的觀眾，而是聽眾，所謂的「敘事」，就是讓他們透過聽覺感到身歷其境，是一種從聽覺到視覺的轉換。但如今由於電視與影像文化的發達，一切都具體地透過視覺化的場景，「敘事」文化於是和我們漸行漸遠。現代人凡事追求「百聞不如一見」，聽聞之後加以想像、繼而擴充的文化逐漸消失，這對「敘事」者而言，可是一件相當刺耳的事。

譯註

1 舞踏：戰後日本最具代表性的前衛舞蹈形式之一，由舞蹈家土方巽所創立，其基於對西方美學的反動，開始思考屬於日本人的身體語言與表現方式，並將這樣的藝術形式稱為「暗黑舞踏」。舞者表演時會將全身塗滿白粉、剃掉眉毛，且男性多剃光頭，時而身體扭曲、匍匐前行，時而吐舌張嘴、面部猙獰，呈現出人類赤裸裸的慾望、痛苦與黑暗，打破世人對於舞蹈美學的既有認知。

2 無耳芳一：日本經典的怪談之一。講述技藝高超的盲眼琵琶琴師芳一在不知情的情況下屢受平家冤魂之邀至墓地演奏，寺廟住持為救芳一一命，將其全身寫滿《般若心經》，未料獨漏耳朵，前來迎接的武士鬼魂發現後，憤而扯下了芳一的雙耳。然此後平家的冤魂不再出現，芳一

的耳傷也順利癒合，以「無耳芳一」的稱號聲名大噪，技藝備受肯定。

3 間狂言：能劇演出的幕間休息時所表演的狂言，也就是一齣能劇演出時夾在中間的狂言表演。狂言演員以詼諧的口語對話來講述能劇的故事，除了讓觀眾了解內容，也具有轉換氣氛的功能。

狂言與「聲音」

我曾聽過「一聲二顏，無三無四，五為姿態」[1] 這樣的說法，似乎是歌舞伎或某個領域評價演員的基準。

戴著面具表演的能劇和開頭便以「吾乃當地人」自報家門的狂言，都不需要什麼美男子來演出，只要容貌端正、足以登台即可。比起外貌，能劇與狂言從基礎訓練的階段起，就被灌輸了舞與歌的重要性，聲音與姿態一如天秤的兩端，同等重要。

狂言的基礎訓練為謠曲和舞，由台詞與動作構成。其中，唸台詞必須「強調第二個字」，也就是要加強每句台詞的第二個音節，以營造高低起伏的音樂性，這種音樂性與明確、清晰的口齒相輔相成，孕育出「優美、明晰的日語」。狂言師往往對自己說日語時所發出的響亮音色充滿自信，自詡為「日語專家」的亦不在少數。

130

近年來，日語的聲調日趨平坦，逐漸失去高低變化，伴隨而來的是語速明顯加快，能夠運用的詞彙也大量減少，語言邁向符號化，資訊至上主義當道，人們的語感節節衰退。「辣妹語」或許就是個顯著的例子，這跟狂言所追求的日語可說背道而馳。

我的師父野村万作曾感嘆道，過去有所謂的「朗讀」課，是將日語讀出聲音並側耳聆聽的課程。但對於依賴視覺呈現的世代而言，不看文字而只靠口頭講述，很難讓他們理解。

這正是聲音存在的必要。我們可以善用語感，以便透過聲音的意象來聯想難以理解的日語。聲音擁有存在感與現實感。重要的不光是語言的音樂性，還有為了呈現音樂性而運用氣息的方式。在能樂的世界中有「憋短氣、吐長氣」這樣的說法，也就是「吸氣屏住、呼氣放鬆」的一種呼吸法，其實也能運用在說話上。

我的祖父第六代野村万藏曾在著作中介紹了能樂界的「難聲之妙」。聲音好聽的人容易陶醉在自己美妙的音色中，往往只想依賴天賦，而忘了要好好磨練技藝，聲音於是失去了神髓。相反地，聲音不好聽的人則會努力精進技藝，培育

出神韻動人的絕妙音色。這裡指的應該就是聲音的存在感與現實感吧。

話說回來，我的聲音算是好聽或不好聽呢？旁人常說我的聲音低沉渾厚，是和長相不符的粗嗓子，但這倒無妨，對我來說只要能打動觀眾的心就好。

或許是因為我最近在電視上露了臉吧，外出旅行在店裡用餐時，還會被人給認出來。據說當我一進門，店裡的人馬上就注意到我的身姿，覺得這人彷彿背後插了一把尺般得直挺挺的。接著看到我的臉，也覺得似曾相識，不過不敢貿然認定是我本人，因為他們認為我不可能出現在那裡，於是一臉狐疑地為我點餐。

但等聽到聲音的瞬間，大家都能確定眼前的人是誰了——我想，這倒可以稱為「一姿二顏，無三無四，五為聲音」吧。

譯註

1　較普遍的說法為「一聲、二顏、三姿」，是歌舞伎界評判一位好演員的標準，首先聲音要好，其次長相要好，最後則是姿態要好。雖然也有「一聲、二振、三男」的說法（聲音好、動作姿

132

態好，還有臉長得好），但基本上都是指口齒清晰、聲音悅耳，身形動作優美且容貌俊秀，這

也是優秀的歌舞伎演員必備的條件。

2

難聲：指沙啞的、不好聽的聲音。

狂言與漢字

紐約有個名為「藍人組」的街頭表演團體，他們拍攝過日本的電腦廣告，三位全身塗成藍色的男性扛著一個小型的電子看板來代替自己發言，因為廣告中將他們三人設定為外星人，所以無法直接說話。

受到他們的表演啟發，我策劃了一系列的公演，稱為「電子看板狂言」[1]。

我賦予電子看板人格，還為他取了一個名字叫 Keiji，他會在演出中解釋難懂的台詞，有時候還會直接向觀眾搭話、炒熱氣氛。

「我想將狂言打造成讓人熱血沸騰的慶典。」

「向觀眾說教、搬弄大道理，這樣的演出無聊至極。」

儘管為了追求超越戲劇的藝能形式而反覆嘗試，但透過電子看板狂言的演出，我卻重新體認到平時習以為常地使用的漢字與狂言有多麼契合。

舉例來說，在演出《柿山伏[2]》的時候，我將電子看板並列在舞台上，顯示

出「柿」這個字，並且透過燈光照射、結出許多「柿」字的果實，演員則摘下果實吃掉。

如果是一般的狂言，就只會在空無一物的場景裡表演摘柿子和吃柿子，然而一旦從看板上摘下結實纍纍的「柿」字吃掉，這個漢字的部件「市」字便會咻地不見，電子看板上只剩下部首「木」字。也就是說，柿子被摘掉了，徒留枝幹，這樣的表現方式能讓觀眾感受到饒富趣味的舞台效果。

文字原本不過是無機地傳遞資訊的一種手段，具有極為強烈的數位化特質，譬如我也曾嘗試過這樣的把戲：以橘色顯示出「柿」這個字，但又特意插入一個綠色的「柿」字，當演員咬了一口綠色的柿子後，才發現這原來是一顆澀柿子。當橘色的「柿」字出現在電子看板上，觀眾會感到安心，但要是出現了綠色的「柿」字，就會加碼激發觀眾心中「不會很澀嗎」、「好像還沒熟」的想像，而這樣的創意也能跟狂言的型連結起來。

簡單來說，狂言的型跟文字相同，充其量只是一種無機的資訊，端看狂言師如何編排及呈現，好讓觀眾產生各式各樣的聯想。部首與部件的組合能改變漢字

的意思，編排狂言的型也是一樣，真要比喻的話，部首就像狂言中的「太郎冠者」。漢字有各式各樣的字，同樣地，狂言也存在著各種曲目，有醉醺醺的太郎冠者，有偷懶的太郎冠者，也有機智聰明的太郎冠者。這樣一想，也許各位就能明白何謂狂言的型了。

如果將原就陌生的元素加進狂言裡，狂言本身可能會遭到破壞，但漢字並不會妨礙狂言的演出，就算在電子看板上呈現一些戲謔的文字，這些文字也只是出現在觀眾眼前的一種無機的訊息罷了。

透過文字，能讓觀眾起身、鼓掌、歡呼叫好。「電子看板狂言」公演時，在舞台側台操作字幕的人員會一邊留意觀眾的反應，一邊在適當的時間點將事先編輯好的字幕打出來，比如演員聲音太小的時候，就即刻打出「太小聲了」的字幕來消遣他。

跟操作字幕的人員一樣，狂言師也經常會根據觀眾的反應來切換身體的開關，只要一按下開關，就會馬上切換成不同的型。僅憑著數位化這種無機的手段並無法擴充觀眾的想像。由於字幕是由活生生的人類來操作，所以會視情況打上

字幕。如果像電影字幕那樣，在為時三十分鐘的狂言演出中，三十分鐘都全自動地在固定的場景打出既定的字幕，那不就是徹頭徹尾的舞台說明而已嗎？

能讓觀眾不靠腦袋而是投入整個身心來反應，才是狂言引人入勝的所在。狂言師在演出時，並非將個人情感直截地傳達給觀眾，而是讓觀眾透過表演看到劇中的角色。將一個數位化的型丟出來，再根據觀眾的反應不斷拋出其他的型。古典藝能這類日本文化，本來就存在著這種客觀的冷靜。

相對於此，時下的日本電視劇，考量的都是某個人眼中主觀所見的事物，於是連《源氏物語》和《平家物語》也都被改成通俗劇碼。「感到悲傷的自己」，該如何將這份悲傷傳達給觀眾」，這種表現方式尤其成為了日本現代戲劇的一個流派，但像《平家物語》這類敘事體，原本的敘事視角卻是「天」，是從超越個人的「天」的角度俯瞰著俗世的故事。

我認為，舞台表現的特性應該具備日本古典藝能這樣的本質。從這層意義上來看，擺脫觀眾與演員的刻板關係、帶動了客人的電子看板，也可以視為一名領航員了。

譯註

1　電子看板狂言：原文為「電光揭示狂言」，下文「Kenji」的名稱由來即為「揭示（ケイジ）」一詞。

2　山伏：在山嶽中修行的僧侶、修驗道的行者，會在日本各地的靈山研修苦行，吸收山野的自然靈力。

我乃萬齋是也

編年史 一九九五—二〇〇〇

襲名萬齋之際

我在去年春天襲名時所用的「萬齋」之名，是我的曾祖父第五代野村萬造退隱後的名字。曾祖父於文久二年（一八六二）出生於金澤，明治十六年（一八八三）前往東京，在大正十一年（一九二二）將家業傳給長子万作（我的祖父第六代野村万藏）後，便以萬齋為名，直到昭和十三年（一九三八）與世長辭。我當然沒有見過曾祖父，僅只父親從他身上直接繼承了一些技藝，即便整個能樂界，似乎也沒有幾位記得我曾祖父的演出。我無法揣想曾祖父的表演風格，要是用最簡單的話來介紹這位已經逝世五十幾年的初代萬齋，或許可以說他是為現今東京的和泉流狂言打下基礎的人吧。祖父、父親、叔父和我自不用提，曾祖父的次男万介繼承了三宅藤九郎家系，万介的兒子則繼承了和泉家，這些家族的人全都流著曾祖父的血脈。從這一點來看，我所繼承的名號真是意義重大。只是儘管本身也誠惶誠恐，偏又天生不喜歡受到這類束縛，我已有幸獲得父親的庇蔭，如今並不願將曾祖父沉寂半世紀的威名端到世人面前，仰仗其餘澤。父親一心一意澆灌自己

的名字万作，無意繼承萬齋之名，就我而言，也希望像父親那樣自己好好培育一個名字。從這層意義來看，儘管「萬齋」這個名字由來已久，而且記得曾祖父及其名號的人也不多，又多少給人老派的感覺，不過包括「北齋」[1]在內，日本有很多藝術家使用「齋」這個字命名，我反而一直很嚮往那種藝術氣息，所以也就爽快地接受了襲名。

前往英國留學一年後回國，在這次的襲名披露公演中，藉由這篇〈演員的話〉，我想具體表達的是我「初心」的本源──「狂言氣」。英國是島國，擁有過往大英帝國堅實的傳統與驕傲，非常保守，和日本相似的地方也很多，但這兩個國家極其相異之處，在於英國人不會僅僅因為「新奇、罕見」就把對方當一回事。如果不認同其本質就會表現得很冷淡，不過要是對方比自己國家的文化或比自己優秀，英國人也會大方認同其本質。事實上，當我能稍微用英語交談，還能用英語介紹加入示範表演的狂言後，我的交友圈也加速擴大了。雖然去定義狂言並用自己的話翻譯成英語好讓英國人理解，對我來說很困難，但是透過這項方法去接收對方聽到狂言介紹之後的反應，我認為這跟探索狂言的本質具有相同的意義。將考究

的舞台裝置、燈光及音響的影響降至最低，在堪稱極簡主義、空無一物的舞台上所展現的聲音與身體的存在感；比起藝術、更因此被稱為藝能的那股專注力（能量）的釋放；喜劇化的人性讚歌戲劇所具備的明朗、外放，以及角色的特質，我認為具備這些特點才稱得上是狂言。而我也體認到，這正是曾祖父萬齋傳承給祖父万藏的「剛直的藝術」，也是以江戶前狂言的風格而興盛、與權威無涉的實力派野村家的傳統。我去英國學習的是導演技巧，卻反而在演員身上看到了極其強大的「狂言氣」。不論在導演手法上下了多少工夫，只要登台表演的「野村萬齋」沒有強而有力的狂言氣，狂言的演出就會淪為貧弱的表演。當然，我在英國學到的導演基礎賦予我綜觀全局的客觀性、傳達給當代的訊息性，我想在鑽研狂言如何於當代生存的課題時會有所幫助，我的想像也因此得以不斷向外擴展。不過我認為，導演與表演之間的差別，是演出狂言時最重要的關鍵。我希望能健全「心、技、體」，也就是澄淨內心、磨練技藝、增強體魄，以健康的身心狀態登台演出。但願自己能成為在三間四方的舞台上「卓然挺立」的狂言師。

（摘自「萬齋襲名披露公演」節目冊，一九九五年十月七日）

我乃萬齋是也 XV

承蒙諸位厚愛，從英國歸來後，我順利地在全國各地完成了襲名披露公演，之後便是執導新作狂言《梅樹》與《取瘤》，以及鋪天蓋地的採訪，轉眼之間，我就從悠閒的英國步調被捲入令人頭暈目眩的日本步調，但這次是「是也座」睽違一年半的公演，感覺我也終於回歸一名狂言師的生活軌道了。只不過偶爾還是會有人誤以為我是藝人，邀請我上益智節目猜謎之類⋯⋯。

襲名、赴英留學、襲名披露公演，一路走來，我的年紀不消說也來到了三十歲。十多歲到二十出頭之際，我總會在聚會時開年長的女性玩笑，這下倒輪到我被揶揄了，只能說是因果報應呢。不過，我在狂言這條路上的未來還很漫長，讓人不禁充滿期待，畢竟隨著年紀增長，我也能挑戰一些更蘊藉的角色了。像這次的《清水座頭》就不是年輕演員能夠勝任的劇目，和《川上》一樣，座頭的角色向來是我父親擅長的，這類角色不只要有外放的能量，還必須具備內斂的吸力，非但要有太郎冠者的頑強活力，還要將眼盲這個負面因子精準地表現出來才是。

不論是《川上》或《清水座頭》，都是和泉流獨有的曲目，也是以父子、兄弟聯手演出為賣點的重要曲目。我認為將這類曲目練成自己的拿手好戲，就守護傳統來說也是至關重要的。

這回是我第二次飾演《止動方角》裡的太郎冠者，但還是頭一次由父親飾演主人這個角色。這部作品極其優秀，堪稱「狂言」的經典代表作。我最初在當中扮演「馬」，接著飾演「主人」，再來則是「太郎冠者」和「伯父」，隨著技藝逐年增長，每次飾演不同的角色，我認為這是古典藝能才能擁有的樂趣。

站在三十歲的起跑線回首二十幾歲的日子，我很慶幸自己能夠獲得諸多深刻的體驗，包括前衛戲劇（PARCO〔能〕Junction II）、莎士比亞（《哈姆雷特》、《暴風雨》）、廣播劇（《去巴比倫唱歌》）、電視劇（《花之亂》）、音樂對談（《月光小丑》[2]、《竹取物語》）、新作狂言（《彥市故事》、《法螺侍》、《梅樹》、《取瘤》）、語劇[3]（《俊寬》、《隔田川》），更去了英國留學。然而我還是覺得遠遠不夠，還想繼續玩耍下去，但不是不經思考、胡亂衝撞地玩耍，而是沉下心來、穩紮穩打地玩耍。我想，接下來也到了該確立個人

表演風格的時候了。今年九月我將演出《花子》，這首曲目稱得上是狂言習藝路上的碩士論文，畢竟算是外遇的故事，對我而言可是一大難題，但希望步入三十歲後，我的表演技巧也能多少展現出人生中幽微機妙之處。

（摘自「乃狂言是也座」節目冊，一九九六年四月二十六日）

我乃萬齋是也 XVI

非常感謝各位今日蒞臨是也座，觀賞我的《花子》披露公演。我也終於到了披露（初次演出）《花子》的這天，內心不禁感慨萬千。

儘管前此依序披露了《三番叟》、《奈須與市語》與《釣狐》，但每部作品都經歷過嚴格的修習，也體會到學習新技藝的樂趣。然而《花子》又不同於這三部作品，也許可以說特別深奧吧，光憑技巧無法詮釋劇本中的人物描寫，而在反覆閱讀的過程中，我逐漸對男主角產生了一種親切感。表演時，有別於透過狂言

所謂單純且誇張化的角色類型來詮釋，演員必須能夠呈現角色複雜的心理，還要擁有建構這種心理的能力。此外，和遊女花子幽會的情色題材，也顯示出這部作品特殊的一面。[4]

話雖如此，我認為這部作品就古典而言也是一部佳作，原因在於當中對人性的描寫以及性方面的表現都要以最高難度的表演技巧來詮釋，也就是說，這可不是隨隨便便就能演出的。此外角色的定位也很重要，主角絕非下流的男人，表演時不能破壞他的格調，必須讓他在曲調非常困難的謠曲（夢境）與台詞（現實）之間穿梭自如。我想這就是《花子》之所以是大曲或難曲[5]的原因吧。很久之前，人們對於性方面的表現比較嚴格，似乎會為了避免露骨的表達而去強調角色的格調。不過在當代，我認為應該透過高雅的詮釋而非偏向性方面的描寫，將作品表現得更富於人性。

在觀賞我的表演前，其實不應該告訴各位太多先入為主的意見，然而《花子》的主角經常被認為是個「妻管嚴」，真的是這樣嗎？歌舞伎《身替座禪》[6]中會極力強調這一點，但這個男人說不定是某種類型的女性主義者，又或是在現

146

實（妻子）與夢境（花子）的落差之間苦惱的浪漫主義者？因為受困於現實的牢籠，所以才有這般任性妄為、恣意玩樂的夢吧。對我而言，就像是現實的日本與夢境般的英國生活重疊了。此外，我認為劇中的妻子也並非善妒的女人，正因為她是活在現實世界的人，又非得好好活下去不可，所以才會對獨自躲到夢裡去的丈夫有所防備，不是嗎？

家父首次披露《花子》是在二十八歲那年，才新婚一個月就演出了這種外遇的題材，但如今我也已經超過三十歲、擁有自己的家庭了。我一直希望盡可能晚一些、等年紀大一點再披露這部作品，但是為了技藝的傳承，在此刻這個絕佳的分界點首度演出，可說別具意義，而師父也認同了我的想法。此外，我從英國留學回來至今正好過了一年。在英國的最後一夜，我在環球劇院結束了狂言工作坊後，跟大家一起到泰晤士河畔的酒吧喝了健力士啤酒。當時碩大的滿月從河面上冉冉升起，高掛在聖保羅大教堂旁，成為常駐我心頭的惜別之月——和《花子》一樣，夢醒時分迎來的正是夏季尾聲的「惜別之月」。

參與電視劇《花之亂》的拍攝已經是兩年前的事了，這段期間我所累積的各

種經驗已到了收成的時刻，也是時候見證努力的成果，對步入三十大關的自己更是充滿期待。接下來，我的「技藝」將會面臨越來越多考驗吧，也希望可以多加磨練這份「技藝」。同時，為了回應那些給予我機會的各界人士所抱持的期待，但願我能盡力展現出內在洶湧澎湃的情感與能量。此刻，我想腳踏實地立基於現實，懷抱名為希望的夢想，將未來掌握在自己手中。我還有很多想嘗試的挑戰，希望諸位今後繼續支持我，鞭策我奮發向上。

（一九九六年九月十五日）

我乃萬齋是也 XVII

繼上次的《花子》後，這次我將演出太郎冠者的難曲《木六馱》。這部作品不同於《釣狐》或《花子》這類程式性很強、被視為在狂言習藝路上的轉捩點所「披露」的畢業論文，而是紮根於生活情感的太郎冠者大為活躍、氣氛歡樂的

狂言劇目。

從一九九四年秋天到一九九五年夏天，我在英國留學的這段期間，包括戲劇、電影、歌劇、芭蕾等，觀賞了不下上百部藝術作品。每部作品都有其創意巧思、引人入勝，只是隨著歲月流逝，幾乎所有的作品、導演及演員都逐漸被我遺忘了——但卻有一部作品，我無論如何都無法忘懷。它顛覆了我的戲劇觀，甚至是我對狂言所抱持的觀念，能夠邂逅這部作品真是讓我又驚又喜。光是看了這麼一部，就讓我覺得一整年的留學生活沒有白費——那就是合拍劇團的《露西‧卡布羅爾的三段人生》7。雖然很難向沒看過這齣戲的觀眾傳達我的感動，但這齣戲有很多地方跟狂言十分相似，幾乎將我理想中的世界具體表現出來了。所謂的「無即是有」便是這樣吧。在這個以貧困農家為背景的故事當中，演員運用聲音與身體，在簡樸的舞台上呈現出比實際存在更寫實的家畜與果樹，讓觀眾產生身處農家的錯覺，劇中人物狼狽不堪卻勇敢頑強地活著，但仍無端令人感到悲哀。

雖然凡事都難以用同樣的標準來衡量，我對擁有六百年歷史的狂言所抱持的自豪，卻一度因為這部戲而瓦解。

在《木六馱》的演出中，也有十二頭看不見的牛，太郎冠者則在雪中趕牛。

據說我的祖父萬藏表演這齣戲時，觀眾真的可以在能舞台上看到十二頭牛於雪中行走。儘管現在已經無法親眼看到那樣的場景，但我想這就是世界級水準的表演吧。我前幾天看了列寧格勒國家芭蕾舞團的《天鵝湖》，其中的天鵝之舞相當精彩，我親眼看到了舞台上悠游湖面的白天鵝。

我經常關注當今的或世界級水準的事物，尤其一直以來提倡「呼吸當代空氣的狂言」，這個觀點對於古典藝能的世界——特別是能樂界——來說，或許相當特殊。因為這個業界向來盲目地因襲傳統的型，否定一個人的個性，厭惡與其他藝術形式相互比較而自我封閉。儘管我應該也還停留在這樣的階段，但或許是下定決心成為狂言師後便開始給自己灌輸一些當代的觀念，又或者是因為體會過在自由的舞台上表演的喜悅，我現在特別留意演出的時間、地點及氛圍。但是身處「傳統」這個呼吸著當代空氣又不斷累積過往表演的時間，我們的確無法擺脫過去的價值觀。屬於演員的「花」也許會在某個時間點綻放，但是我認為演員身上同時存在著不因時代或環境更迭而變遷、更為講求技巧的「藝」這一面。

150

這次的是也座邀請了大河內俊輝先生撰寫專文，請他評論上一回「是也座」的《花子》，也寫了關於《木六駄》的內容。早在我祖父万藏那個年代，大河內先生就開始觀賞能劇與狂言了，他的文章側重於從過往的「藝」出發——亦即總是秉持著與過往的名演員相較的立場來評論當下的演出。打造出不屈服於這番壓力的舞台演出，也是繼承了傳統的我所背負的使命。只不過也許有些觀眾觀賞了上次的《花子》後會感到有些三不悅，但我自己以及我的師父，面對相關評論並不會照單全收，因為至今為止我所追求的並非「傳統藝能繼承者」這種了不起的稱號，而是「活在當下的藝術家」這樣的身分。

不管是狂言或是野村萬齋，都不是靠一個人的力量建立起來的，而是憑藉立足傳統、活在當下的人們才得以成就。我家剛好留有曾祖父萬齋、祖父万藏、父親万作三代演出《木六駄》的照片，考量到承襲傳統這一點，我於是將祖孫四代的照片放在宣傳單及節目冊的封面上。我託妹妹模仿披頭四「LET IT BE」的專輯封面來設計，但其中只有我是平時的樣貌。要是今天觀劇後，各位在腦海裡能將那張照片置換成我戴著積雪斗笠的樣子，那就再好不過了。

話說回來，這也讓我回憶起在英國時只要到郊外就能看到趕牛的景象，然而今日此時，如果我有機會看一眼祖父万藏在雪中趕牛的那一幕就好了。

（一九九七年二月九日）

我乃萬齋是也 XVIII

這半年來，我每天都過得波濤洶湧。四月，我負責籌劃世田谷公共劇場的開幕典禮；在森崎事務所製作的「傳統的當代特別公演」中擔任芥川龍之介的小說《竹藪中》[8] 的編劇及導演，並和茂山家[9] 一同演出；在新宿的零度空間劇場自導自演蠟燭狂言[10]《弓矢太郎》；在水戶藝術館登場的《狂言野村万作抄》中，則為我父親万作主演的《川上》構思燈光設計。五月，我在倫敦的皇家藝術研究院演出《棒縛》，回國之後再度演出新作狂言《梅樹》。六月，在世田谷公共劇場舉辦狂言工作坊。七月，新成立的「福岡萬齋之會」舉行了九州公演，「是

也座」則舉辦了推廣公演，一天演出三場。八月，在山形縣小國町舉辦了以法

國人為對象的狂言工作坊。九月，在大阪的劇場城[11]再度演出《逆輸入[12]狂言之

會》，在京都的《金閣寺音舞台》飾演足利義滿。而且直到六月為止，都還在拍

攝NHK晨間連續劇《亞久里》，雖然也有體力不支的時候，但每一部作品都洋

溢著我自己的風格和喜好且大獲好評。尤其是感受到對

年輕感性的迴響，身為傳統藝能的繼承者，我的內心備受鼓舞，也實際感受到赴

英留學的成果開始萌芽了。

　　這次十週年紀念演出的劇目，是已經演過無數次的《蝸牛》和初次演出的

《業平餅》。《蝸牛》這齣戲通常是由我飾演山伏、我父親飾演太郎冠者，也曾

經交換角色演出過一兩次。對於體型原本就纖瘦的我而言，飾演山伏這種高大壯

碩的角色需要大量修習，這也是現在的我希望能精通的劇目與角色。這首曲目

收尾的方式會因為各流派、各家系而有所不同。我們這個家系的結局是山伏擺

出手勢結印隱身，正當主僕兩人找不到他的時候又突然現身，將他們打量，然後

一邊說著：「好蠢哪！好笨啊！」一邊走進幕後。雖然本來應該這樣演，不過這

幾年我們也採用了又三郎家和大藏流的收場，讓山伏跟主僕兩人一起開心嬉鬧。

這次十週年紀念演出的第二天起，我們更在「開心嬉鬧」的橋段中加入囃子，展現出「蝸牛·蝸牛」[13]的節奏，在導演手法上試著強調只有表演藝術才能展現的部分。

而提到「在原業平」，他可是和「光源氏」齊名的美男子代言人，據說「光源氏」所影射的人物正是「源融」[14]，因為這層關聯，所以這次我們邀請了能樂界中正值壯年的梅若紀長先生和佐野登先生表演舞囃子《融》，相信各位能夠欣賞到能劇世界的貴公子優雅的舞姿。相反地，《業平餅》則可以說是一種詼諧模仿。我父親万作說過：「越是不像業平的人演起來越是有趣。」確實，正是讓那樣的人厚著臉皮自稱「業平」才顯得逗趣，不過，由我來扮演風流（好色）的歌人業平及風流的達達主義詩人榮助，這樣的組合不也很有意思嗎？不知道各位怎麼想呢？但願有幸聽聞大家的感想。

（一九九七年十月十日）

我乃萬齋是也

XVIII

「乃狂言是也座」如今也迎來十週年、第十九回公演了。這次演出的劇目為舞囃子《嵐山》、《鐮腹》還有《猿婿》。《嵐山》邀請了喜多流的粟谷明生先生及觀世流的觀世曉夫先生演出。兩位都是比我年長十多歲的前輩，分別活躍於各自的領域，我非常期待能一睹洋溢著重量感與躍動感的「藏王權現」之舞。而飾演配角「木守」、「勝手」這對神明夫婦的，主要是跟我同世代的演員，相信各位也能欣賞到優美的連舞 15。在盛開的櫻花樹下的那幕壯麗場面中，比起理解謠曲的涵義，我更希望大家去感受那神聖之美、威武莊嚴的節慶儀式。

我是首次演出《鐮腹》。這是一齣以「生」與「死」為主題的劇目，這樣聽起來宛如狂言版的《哈姆雷特》，但這畢竟是狂言，可不會出現受人愛慕的王子。男主角是個可憐的懶惰蟲，在山裡從事勞動，還被妻子騎在頭上，一點出息也沒有。這齣戲的開場也跟一般的狂言相反，男主角是在咆哮聲中被人從幕後趕上台的。而夫妻爭吵到最後，男人決定切腹，脫下了羽織和小袖 16，露出內裡

的白色小袖。他並不是為了「切腹」才穿上白色襯衣，在能樂界的常規中這代表

裸體的意思。本劇的後半段是獨角戲。男人的愚蠢引人發笑，卻又散發出些許悲

哀，但終究還是讓人忍俊不住。這部作品會讓人不禁揣想：如果讓那位「卓別

林」來演的話，會是什麼樣子呢？雖然並非關乎「生死」的問題，我卻有過類

似的體驗。我在兩年前戒了菸，但對癮君子來說，戒菸可是非常痛苦的一件事

——就連掉到地上的菸頭都想撿起來吸一口，為了抽菸會想方設法編造各種理

由，還會掩人耳目偷偷躲起來抽。現在回想起來，只能說當時真是有夠愚蠢，連

我都會嘲笑自己「那時候怎麼那麼傻啊」。

《猿婿》雖是能劇《嵐山》的「替間」17（特殊表現手法）部分，但平素極

少演出，也並未詳細記載表演時所運用的型等，所以我們有很多地方是參考其他

家系的作法，再加上自己的詮釋。這齣戲除了猿猴「吱吱」的叫聲外，並沒有什

麼逗趣的部分，因此最重要的是引起觀眾的興趣。為了一開場就炒熱氣氛，猴女

婿的登場要給人強烈的印象，把太郎冠者猴變成小猴，隨行的每隻猴子也都表現

出自己的個性，因此牠們的面具都是全新製作的，每張面具的長相各有不同，表

情非常豐富。此外劇中也很強調三段之舞的寫實感。到了結尾，女婿和岳父同場的舞蹈則唱起「猴子與獅子⋯⋯」這首謠曲，因為將猴子和獅子並列，所以我加入了能劇《石橋》的意象，試著結合舞蹈的趣味性與狂言的寫實感。話雖如此，但各位不用管這些，只要看得開心我就心滿意足了。不過遺憾的是，能樂評論家關心的是能劇的復曲及其所下的工夫，會去評論哪個部分有所更動、又產生了怎樣的效果，但是對於狂言可就沒有這番興致了。前幾年我得到了一張猴女婿的面具，雖然年代久遠、創作者不詳，但既高雅又討喜，在我心中是無與倫比的傑作。

暫且不談狂言，我因為演出ＮＨＫ晨間連續劇《亞久里》中的榮助一角，獲得了（社團法人）日本電影電視製作人協會主辦的黃金飛翔獎特別獎（和今村昌平先生及渡邊淳一先生一起獲獎），獲獎理由是「你身為年輕有為的狂言師，活躍於舞台上的同時，還積極挑戰電影《亂》、大河劇《花之亂》等影像作品，並獲得高度肯定。此外亦演出ＮＨＫ晨間連續劇《亞久里》中女主角的丈夫榮助一角，以瀟灑颯爽的演技演活了榮助的半生，在全國掀起一陣榮助旋風，你

對該劇的成功貢獻極大。為了表揚這番卓越功績，特頒此獎。」謹在此向各位報告。另外，我每週一都會在《日本經濟新聞》晚報的隨筆專欄「散步道」發表文章，如果各位願意讀讀看，我會十分開心。下一次是「是也座」的第二十回紀念公演，敬請期待。

（一九九八年二月二十一日）

我乃萬齋是也 XX

正所謂「光陰似箭」，不知不覺就來到了是也座的第二十回公演。雖然我們為了紀念而擬定了非常精彩的企畫，但還是刻意不選擇新作、復曲這種性格鮮明的作品，而選擇了《三本柱》、《鬮罪人》這兩部嚴謹的古典名作。我有信心，這場表演不會花稍浮誇，而是剛直穩重。因此我安排了強調舞囃子緩急變化與節奏速度的「小書」[18]（特殊表現手法），並邀請觀世流的片山清司先生與金春流

的櫻間真理先生表演。他們兩人系出足以代表各自流派的名門，而且與我年齡相仿，想必各位將能欣賞到這兩位三十多歲演員奠基於紮實的表演技巧、洋溢年輕朝氣與速度感的祝賀之舞。

《三本柱》是由我與深田博治、高野和憲、月崎晴夫共同演出，陣容上充滿新氣象。他們三人都是我父親的弟子，儘管演技未臻成熟，如今也已經成為演出時不可或缺的大將。深田與高野都出身自國立能樂堂的研修課程，我也一向會指導他們，但願兩人能接收到「二十一世紀狂言」的藍圖願景。

因為認定另一齣劇《贖罪人》屬於「野村狂言」，所以我商請父親跟叔父與我同台演出，既然演出人員增加，活動量也就增加了，偶爾還是万作班底、万之介班底及萬齋班底三組人馬同時活動。不過也因此導致傳統的古典表現技法變得薄弱，有時候會遇上所有人都是初次扮演自己那個角色，有時候演員彼此對細節的認知也會有所不同，於是一邊表演一邊納悶地想著「這齣戲應該不是這樣吧」。

我們追求的並非個人的詮釋或小劇場式真情實感的流露，而是在傳統的大框架中展現大格局的演技。在其中較量、比拚技藝與能量，這才是狂言，也才是江戶前

狂言的真義——正如我家的家訓所言：「狂言如大竹，直挺清亮少枝節。」

前幾天我接受某家報紙的採訪時，對方問道：「這次不演出《釣狐》了嗎？」

我聽了既高興，又覺得像是被踩到了痛腳。因為《釣狐》是我的祖父與父親的拿手好戲，他們甚至因此被喻為「狐狸演員」，曾多次演出這齣劇目。尤其是家父萬作，一般的狂言師一輩子可能只會演出一兩次《釣狐》，但他卻已經演了二十多次。這道問題並非關於其他領域或導演的事宜，而是久違地有人將我視為正統的傳統藝能繼承者來提問。自從我「披露」（初次表演）《釣狐》以來，已經過了十個年頭，雖然那之後我也曾在福岡及紐約表演，但是這幾年卻不曾再演過。

對方還說：「現在正是演出《釣狐》的最佳時機，好讓世人一探狂言師野村萬齋的真本事。」雖然我也曾考慮過在是也座二十週年紀念公演之際演出《釣狐》，但最終還是放棄了這個念頭。畢竟觀賞《釣狐》這樣的大曲，對是也座的客座（觀眾席）而言還太早，所以我想還是再緩緩，先採用其他企畫。

為了豐富我自己的表演劇目，也為了提升時下的觀眾人數，以「演員和觀眾共同學習狂言」為目的所舉辦的「是也座」，如今也已經歷時十年、公演二十次

160

19

了。層層累積的部分很多，汰舊換新的部分也不少，我想已經充分落實當初成立時的構想了。只不過新舊步調不一致的地方同樣不少。在劇場狂言、狂言工作坊、地方城市的狂言推廣公演方興未艾的此刻，我想將「創新」的部分交由這些活動去實踐，是也座則必須邁向下一個階段。我希望「是也座」是一個展現技藝、傳達話語的地方。以此作為第二十一回公演的方針，往後還請各位多加關照。

<div align="right">（一九九八年九月五日）</div>

我乃萬齋是也 XXI

十週年第二十次公演結束後，嶄新的「是也座」將要出發了。這次由我父親万作長年的弟子石田幸雄與國立能樂堂研修課程結業的高野和憲、深田博治演出《苞山伏》，並由叔父万之介跟我一起演出《空腕》，還有父親和我領軍、一門共同演出《花折》。沒有料到的是，這三齣戲中都有演員躺臥在舞台上的橋段：

《苞山伏》中有三個人睡著；《空腕》中是太郎冠者昏了過去；《花折》中則是新發意（剛出家沒多久的人）酒醉倒地，雖然還不至於在舞台上鼾聲大作，但也足以說明狂言與日常生活有多麼密不可分。

《苞山伏》是狂言中罕見的推理小說形式的作品，為登場人物陷入三方混戰的寫實狂言，劇情雖然單純，卻可從中窺見狂言所具備的現代戲劇的特質。

《空腕》這齣劇目使用了只有狂言才能表現的肢體語言，具有很強烈的獨角戲性質，主人這個角色的存在感不容忽視。聽說我父親年輕時雖然演得很好，但飾演主人的祖父万藏卻會要求他從頭到尾反覆練習。而儘管茂山家的演出也很出色，但初次觀賞父親的《空腕》時所感受到的興味讓我印象十分深刻。我曾在新國立劇場演出木下順二的作品《子午線的祭祀》中的平知盛一角[20]，當時讓我找回了對日語的自信，所以我也將秉持著這份自信來挑戰這部作品。

《花折》雖然是一齣比較平淡的作品，但我祖父万藏在七十多歲時曾受NHK的節目之邀演出此劇，他所飾演的新發意天真淘氣的模樣，就連當時還是孩子的我也留下了極其深刻的印象。如果各位能在觀賞演出後早一步感受到春日

風情就太好了。

《子午線的祭祀》從二月三日到二十日在新國立劇場共演出十八場，自上演以來直到公演落幕，每天都門庭若市。聽說甚至早在清晨五點，想要購買當日券的觀眾就已經大排長龍，到了兩小時後的七點，就只有排隊的人才能買到票入場。當年由我父親飾演源義經，有山本安英女士、瀧澤修先生、嵐圭史先生、觀世榮夫先生以及宇野重吉先生、武滿徹先生參與的那一期，前後加起來總共舉辦了五次公演。我也有意仿效前輩締造的神話，幸好這次的演出佳評如潮，感覺肩上的重擔總算卸了下來。我自己更獲益良多。這是一部取材自《平家物語》中壇浦之戰的現代戲劇，同時也是一齣「敘事」領域裡的語言迷宮，而與之相呼應的則是命運的迷宮。身為劇中「祭祀」的祭司，也是負責推動劇情發展的角色，能和各位觀眾一起展開穿越木下老師劇作的「戲劇文學」之旅，我實在深感幸福。

當然，比如該如何詮釋平清盛那句「看盡人世興衰無常」的名言等等，我還有堆積如山的課題有待克服，但並非去表現知盛的心理活動，而是去描繪他的內心世界，再次體認到這一點的重要性，讓我感到別具意義。現在甚至有這部作品兩年

後會重新搬上舞台的傳聞。就像義經彷彿天生該由我父親扮演，我也希望自己能以同樣的心情去挑戰知盛這個角色。

<div align="right">（一九九九年三月九日）</div>

我乃萬齋是也 XXII

秋老虎發威，暑氣難消，不知各位過得如何呢？我倒依舊是那個投注心力在喜愛事物上的幸運兒。

除了古典大曲《花子》在盛岡和名古屋（是也座 in 名古屋）公演、「傳統的當代特別公演＝《竹藪中》」再次上演、「新宿狂言＝《法螺侍》」也於零度空間劇場再次上演，我還舉辦了從世田谷公共劇場推廣到全國兒童劇場的「狂言工作坊」，今年夏天更運用燈光、音響、影像在可以容納兩千七百名觀眾的大阪節慶音樂廳舉行了「電子看板特別公演 地獄狂言會」。接著秋天會在繭劇院21演

164

出《竹藪中》，挑戰使用狂言技巧來呈現現代戲劇的新編劇場版本。此外我也將在ＮＨＫ新年時代劇《蒼天之夢》中飾演高杉晉作。附帶一提，ＮＨＫ在九月十二日要播的那集《校外教學 歡迎前輩》，內容便是我在母校筑波大學附屬小學教導六年級學生狂言。

話說回來，我最期待的就是今天的演出以及十月的「万作觀賞會」了。在大型表演廳展現獨創巧思雖然刺激有趣，但是能樂堂這個空間的古典氛圍，才令人感到安心，而且又可以考驗演員的實力。《宗論》是我的祖父第六代万藏生前最後演出的劇目（法華僧由我父親万作飾演），而父親和伯父搭配的精彩演出，我也曾多次觀賞。尤其觀世榮夫和銕之丞師兄弟兩人為了倡導反核與和平而組成了能劇暨狂言會「申樂乃座」，《宗論》的演出也可以視為諷刺當時意見對立的原水禁與原水協[22]。此外結尾（收場）謠曲的那句「法華彌陀皆無所區別」，展現和睦的精神，我認為真正傳達出了反核與和平的訊息。舉行「是也座4th」時，我在向父親討教後，初次飾演了法華僧一角。當時總覺得必須緊跟著父親腳步的我，在演出剛直的法華僧的型時太過用力，整個人呈現「微慍」的狀態，演到最

後就精疲力竭了⋯⋯。後來有人告訴我，父親那次罕見地誇獎了我，這也就成為我二十多歲時一次難以忘懷的演出。用書法來比喻的話，法華僧就像楷書，而過了三十歲，我便得更上一層樓，挑戰以柔克剛的草書──淨土僧這個角色了。

NHK在拍攝紀錄片《狂言三代》時，留下了祖父萬藏修習《舟船》這部作品的影像，那畫面令我印象十分深刻。在我的影片《野村萬齋 從初次登台到襲名》中也收錄了這段畫面，可能因為攝影機在現場拍攝的緣故，祖父幹勁十足，使得平時就很嚴格的修習變得更加辛苦，還是孩子的我也不由得心生困惑。而且對戲（排演）時我雖然演得還不錯，正式演出之際卻頻頻出錯，唸錯台詞、結結巴巴，走回幕後時，飾演主角的父親回頭用扇子敲了我一記。父親說，比起責怪我的不是，他更懊悔的是修習的成果沒能展現出來⋯⋯。就如同這次的公演，老謀深算的主人一角多半被設定為仕手，但原本的仕手其實是太郎冠者，他逮住了主人話中的小辮子，那份機智敏捷使得這部小品顯得蘊藉深厚。

《仁王》是一齣可以純粹沉浸在歡樂中的鬧劇。我在「是也座」披露《花子》的那次，請叔父萬之介演出了《仁王》的仕手。劇中香客在許願時所說的台

詞在某種程度上是即興發揮，但我還記得，當時一位飾演香客的年輕演員許願時卻說出：「請把萬齋大人的人氣分給我一些吧。」他原本是想逗觀眾發笑，沒想到沒人買帳，反應平平。在我們這個家系，只有累積多年表演功力的狂言師才會偶爾即興發揮，年輕演員可不能這麼做——畢竟還是需要相當的經驗才能判斷情況與分寸吧。從這層意義看來，我認為家父飾演的「男人」一角，展現的就是在形式與技藝的基礎上長年累積的經驗。

那麼，就請各位好好欣賞我們的演出吧。

（一九九九年九月三日）

我乃萬齋是也 XXIII

非常感謝各位今天大駕光臨。二○○○年終於到來了，儘管心情上頗有一番新氣象，不過實際上跟一九九九年感覺並沒有什麼差別，一轉眼就到了二月，您

說是不是呢？

儘管如此，一九九九年可真是波濤洶湧的一年。古典狂言的表演自不在話下，除了《子午線的祭祀》（新國立劇場）、《法螺侍》（零度空間）、《電子看板狂言》（大阪節慶音樂廳、藝術球體劇場[23]等）、《竹藪中》（繭劇院、近鐵劇場）、《蒼天之夢》（NHK新年時代劇）等演出之外，我還擔任除夕夜《紅白歌唱大賽》的評審委員，光是如此回顧這一年就夠讓人頭暈目眩了。而十月份有一樁喜事，就是我的長男出生了。一九九五年從英國留學歸國後，我一年比一年忙碌，但和身邊的工作人員之間漸漸培養出默契，藉由他們的努力和幫助，也得以向世人展現留學的成果。

在此還要向各位報告，我以《子午線的祭祀》中的新中納言平知盛一角，得到了讀賣演劇大獎的優秀男演員獎，又憑藉執導《竹藪中》，獲得文化廳藝術祭演劇部門新人獎。讀賣演劇大獎是和角野卓造先生（最優秀獎）、市川團十郎前輩、中村鴈治郎前輩一同獲獎，像我這樣的後生小輩竟然能和他們並列一九九九年日本戲劇界最佳的五位男演員，真是深感榮幸。加藤周一先

生曾經評論我祖父万藏為「世界上五位出色的演員之一」，此次獲獎，讓我感覺自己離祖父更近了些。至於藝術祭的部分，我父親万作曾經獲得三次鼓勵獎、四次優秀獎、一次大獎，我雖然遠不及父親，但能在同樣的評審基準下得獎，仍舊非常高興。

取材自《平家物語》的《子午線的祭祀》，還有以《今昔物語》為典故的《竹藪中》，兩者雖然皆是以古典作品為題材，當中蘊含的現代性卻都能受到關注與評價，這一點最令我感到欣慰。「是也座」長久以來亦提倡「呼吸當代空氣的狂言」，但這並不代表狂言是過往的遺物或化石，而是讓觀眾得以置換當下的自我、所處的狀況與社會環境，跟演員一起來一趟時空旅行，對我而言，這才是狂言，才是戲劇這項行為。一名狂言師具備的專業技藝是絕對的，這一點無庸置疑，但建構在這項基礎上的戲劇行為，與當下卻必須是恆常相對的，世阿彌所謂的「離見之見」 24 ，指的或許就是這麼一回事。「生命終有時，能劇無窮盡」，這句話所表現的，想必也是有限生命的絕對性，與反映時代的能劇這項行為的相對性吧。

那麼，這次演出的《脫殼》與《小傘》又是怎樣的作品呢？《脫殼》是我的技藝更臻成熟之作，《小傘》則適逢先祖父第六代万藏第二十三回忌，要獻給九泉之下的祖父。

（二○○○年二月十七日）

我乃萬齋是也 XXIV

我的祖父第六代野村万藏過世已經二十三年了。他被譽為「江戶前狂言的開山祖師」，每次只要想起祖父，我就感到開心，而祖父那歡快又灑脫的表演，總讓我想起「狂言現代化」的問題。近年來隨著狂言師與能樂師的生活日趨安定，能樂界形成了一股標榜「家系」及「宗家」的風氣，我對這樣的保守化與權威化束手無策，一心堅持著「江戶前」的作風──明治時代以來貫徹實力與技巧至上的主張、著眼於時代而時時保有玩心的傳統。我的曾祖父第五代万造──即

初代萬齋——因為明治維新而離開了加賀藩的庇護，走向庶民大眾，使得狂言非得現代化不可，他的兒子第六代万藏更加以實踐，使其開花結果。在我父親万作這一代，則形成了「狂言是當代表演藝術之一」的價值觀，也就是「狂言的當代化」。如今，我思考的則是狂言當下及未來的形態，以及狂言的社會性。比起得意洋洋地誇耀數百年的傳統，我更在意的是擁有洗練的「型」這項表演技術的狂言，能反映當下的什麼？當下又有哪些部分能映現其中？而今後我們也會繼續透過狂言來反映當下嗎？

十年之間，我以「傳統的當代」為單元，追求各種實驗性的手法與新作，包括芥川龍之介、別役實、木下順二、飯澤匡、高橋睦郎等現當代作家的作品我都嘗試過。藉此我有很好的機會思考狂言的戲劇性、學習導演的技巧，但是傳統這條線，大多以當下為終點而完結，就此畫下了句點。

這次的三首曲目都是追善曲，考驗的是演員的實力，我則想著眼個中的技藝。其中的《二千石》和《奈須與市語》、《文藏》、《朝比奈》都是伴隨著動作、以敘事為中心的曲目，但相較於後三者，《二千石》的祝賀性質更強，也

有誇張而滑稽的地方，是一首歡樂明快的曲目。我父親万作經常演出這首曲目，卻很少見到其他狂言師表演，也許是因為其中誇張的部分太費解，所以才讓人敬而遠之。這是一首祝賀出人頭地的謠曲，卻有「石櫃[25]（＝箱）的蓋子，刮大風般唱起歌，拉起七重注連繩，掛上南無謠大明神的匾額……」這段崇拜古老落伍事物的可笑內容。而將「櫃」這個字唸成「棺」也讓人無法理解，其他還有「捻掉榻榻米上的灰塵……」、「被榻榻米的邊緣絆了一跤……」、「搶過尺八扔出去……」等程式性很強的部分，用寫實的方式表現反倒盪漾著一股感傷，因而讓人覺得有趣，而說出這些台詞的太郎冠者也扮演著重要的角色。

至於《惡太郎》，是我很喜歡的狂言作品之一。近來父親曾多次演出，在NHK的《名人風采》影片中，也可以看到祖父晚年表演的片段。不過對於這部作品，這些年我講求的是只有年輕人才能表現的詮釋方式，精力過剩、無處發洩的惡太郎，以長刀、大鬍子來武裝自己，虛張聲勢。套用能樂界的說法，他原本身處繽紛多彩的紅入[26]世界，以獲得「南無阿彌陀佛」這六個字的名字為分界而變得純淨，轉入了潔白純粹（紅無）的世界。我想這可說是一部笑中帶淚、讓人

172

感受到青春傷懷的作品。

《祐善》和《蟬》這兩首曲目都屬於舞狂言，上演頻率雖然不高，舞蹈卻各具特色。《祐善》是能樂中唯一一部以傘來跳舞的作品，內容也盡是「傘與斗笠」，還會詠唱傘紙、傘骨、傘巢等傘的各部位名稱。雖然幾乎沒什麼有趣的地方，不過結尾（終曲的部分）的音樂性很豐富，從視覺上來說，運用傘的手法也極為少見，在追善會上常以小舞27、連吟28的形式登場。《蟬》是舞狂言中節奏最快的作品，運用的型也相當氣派華麗。這是一齣悲喜劇，講的是蟬的幼蟲在土中生活了七年，好不容易蛻變成蟬卻遭到鳥類襲擊的故事。我在「野村狂言會」初次表演這首曲目時，聽說有人看了捧腹大笑，也有人淚眼婆娑，這次在客座不知又會有怎樣的反應，我拭目以待。而這兩部作品最後「成佛」的動作也都十分瀟灑有趣。

以上的曲目與其中所包含的技藝性，但願在我演出時，九泉之下的祖父也能看到。

（二〇〇〇年十月二十七日）

1 北齋：即葛飾北齋（一七六〇～一八四九），江戶中後期的知名浮世繪畫師，著名作品有《富嶽三十六景》。

2 《月光小丑（*Pierrot Lunaire*）》：奧地利音樂家荀白克的作品，常被譯為《月迷小丑》、《醉月的小丑》等。

3 語劇：指從旁白到登場人物皆由一人表演，類似說書。

4 《花子》：為狂言中難度最高的作品之一。講述男子為了與偶遇的遊女花子幽會，向善妒的妻子謊稱要在佛堂打坐一夜，實則拜託太郎冠者代替自己身穿打坐服坐在佛堂後便外出風流，但最後謊言被妻子識破而慘遭責罵。

5 難曲：指難度較高的曲目。

6 《身替座禪》：劇名意為「坐禪的替身」，即改編自狂言《花子》，已故歌舞伎演員第十八代中村勘三郎所演出的版本得到很高的評價。

7 合拍劇團（Théâtre de Complicité）為夙負盛名的英國劇團，成立於一九八三年，現名「Complicité」。《露西‧卡布羅爾的三段人生（*The Three Lives of Lucie Cabrol*）》改編自英國作家約翰‧伯格（John Berger，一九二六～二〇一七）的小說《豬的大地（*Pig Earth*）》，於一九九四年首演，廣受好評、獲獎無數，為劇團的代表作之一。

8 《竹藪中》：日本作家芥川龍之介在一九二二年發表於《新潮》月刊一月號的短篇小說作品，由黑澤明導演改編為電影《羅生門》。

9 茂山家：指世居京都的狂言大藏流名門茂山千五郎家。

10 蠟燭狂言：指以燭光代替燈光以增添氣氛的狂言演出。

174

11　劇場城：原文為「シアター・ドラマシティ」，位於大阪北區，乃伴隨著梅田車站郊區的開發計畫而於一九九二年興建的小劇場，後併入梅田 KOMA 劇場（前身為「劇場飛天」），自二〇〇五年起則成為附屬梅田藝術劇場的表演廳。

12　逆輸入：逆向輸入之意，指曾經出口至國外的事物，在國外以低成本製成再度進口至國內。

13　原文為「でんでん」、「でんでんむし」即為蝸牛的日文別稱。

14　源融（八二二～八九五），日本平安時代嵯峨天皇的第十二皇子，以好風雅而為人所知，世阿彌所創作的能劇《融》即以其為主角。

15　連舞：由兩人以上一起跳同樣動作的舞。

16　小袖：一種短袖的日本和服，被視為現代和服的原型。

17　替間：能的間狂言中的一種，表現手法跟其他的狂言不同。

18　小書：用特殊手法表現的能劇，在曲名左側用小字書寫說明表現手法的名稱，故名「小書」。

19　原文為「見所」，特指能樂演出的觀眾席。

20　《子午線的祭祀》：為日本知名劇作家木下順二以《平家物語》為題材所寫的劇本，透過「天」的視角俯瞰人世間的興衰起落。於一九七九年由宇野重吉、嵐圭史、野村万作等人搬上舞台，共演出三十二場，之後又分別於一九八一年、一九八五年、一九九〇年、一九九二年再度上演。作者本人則在一九九九年的第六次公演中接下平知盛一角，至二〇二一年為止共演出了四次。

21　繭劇院：原文為「シアターコクーン」，成立於一九八九年，位於東京澀谷區的文化村（Bunkamura）內。

22　原水協全名「原水爆禁止日本協議會」，乃一九五五年成立的反核組織。一九六五年時因為對蘇聯、中國擁有核子武器的立場不同，日本社會黨遂脫離原水協，另成立「原水爆禁止日本國

民會議」，略稱原水禁。

23 藝術球體劇場：原文為「アートスフィア」，即現在的天王洲銀河劇場，位於東京都品川區。

24 離見之見：世阿彌的能樂理論，指演員要對自己的演技保持客觀的視角，猶如從觀眾席觀看自己的演出。

25 此處的「櫃」及下文的「棺」在原文中都讀作「かろうと（karouto）」。

26 紅入：原文為「紅入り」，在能劇中指帶有紅色的女性裝束，為年輕女性所穿著，下文的「紅無」（紅無し），則指不帶紅色的女性裝束，代表中老年女性。

27 小舞：狂言中，酒宴場面所跳的短舞。

28 連吟：謠曲的一部分，由兩人以上同聲吟唱。

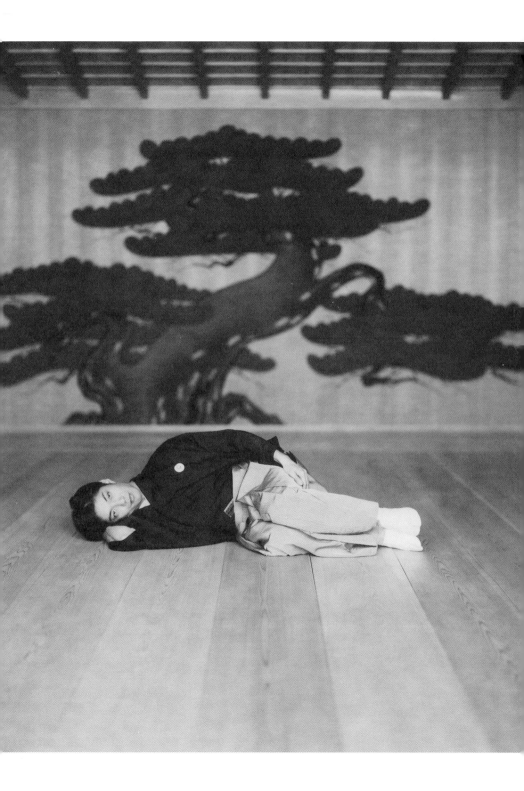

第三章────

狂言與「性」「質」

狂言與傳統

我們經常宣稱「能劇與狂言擁有六百年的傳統」，但所謂「六百年的傳統」指的究竟是什麼？

一般人聽在耳裡，恐怕會誤以為能劇與狂言是「六百年前的遺物」吧——應該收藏在博物館的玻璃櫥窗裡那般陳腐老舊、形容枯槁，沒有半點生命力，卻被保存了下來，不會再有任何變化的東西。

「傳統」這兩個字也給人一種拘謹死板的印象，「統」這個字容易引起人們對於日本縱向社會[1]的聯想，就像固執而不與其他事物交集的一直線。

我倒喜歡這個詞的英文 tradition。因為其中看似包含了 trade（交換）這個字，象徵放下頑固古板的心態，為了探索美好的事物而不斷交換每個部件。

能劇與狂言多多少少會隨著時代更迭而有所變化，尤其狂言在室町時代還沒有劇本，往往決定了故事大綱與結局後便即興演出，除了這樣的短劇要素，故

180

事本身也不斷變遷。似乎一直要到江戶時代，這些部分才寫下來當作劇本，進而定型。

然而也並非就此不再改變。狂言的《盆山》與《柿山伏》這兩部作品中有這樣的台詞：「再不叫的話我就拿火繩槍過來，讓你一槍斃命。」在過去，原本的台詞則是「我就拿弓箭過來」，為了讓這句話更威脅性，於是將「弓箭」改為了「火繩槍」。

承襲傳統的「型」，跟幼兒學步、牙牙學語相似，也就是學習表現的方法。要等到學會所有的「型」之後，屬於自己的狂言藝道才真正展開，或許也因此才有了老前輩的這句名言：「四十五十（歲）都還只是流著鼻涕的小鬼頭。」

所謂的人，也不是一下子就長成了人的姿態。要在母親體內經過十月懷胎，這也可以追溯到人類誕生前數億年的進化史。歷經這些過程，我們才得以人的姿態來到世上。

將傳統打造成權威的象徵一點意義也沒有，那就如同一個人明明沒什麼能力，卻得意地炫耀所使用的工具一樣。我們得去了解這項工具的構造、學習如何

使用它，也就是說，我們必須思考「型」之所以誕生必然有其道理，也必須賦予「型」在當代的存在意義，因此才得不斷重演狂言進化的過程。

近年來，《和泉流・一子相傳之秘書》[2]這份文獻也解密並在大眾市場發行了，我不知道這本書對當代的狂言師是否有直接的幫助，但對於想要了解狂言進化史的人來說，想必是貴重的資料。

我在觀察當代的狂言師時發現，活躍於第一線且功成名就的前輩都曾經挑戰跨界演出，至今也依然會表演新作狂言。他們不會說出半句「破壞傳統，重新建構」這種自以為是的漂亮話，而是默默地反思進化的過程，呈現出眼前最能發揮效果的嶄新演技。

和其他領域交流也已然成為狂言界的傳統，排在這項傳統末尾的我，想努力成為不斷進化、展現自我真正價值的狂言師──首先，就穩紮穩打地一步步向前邁進吧。

譯註

1　縱向社會：指重視上下階級、職位順序的人際社會，也是日本社會的一大特徵。

2　《和泉流・一子相傳之秘書》：由江戶時代隸屬尾張藩的和泉流十四世第七代山脇元業所撰，包括表演手法、心得體悟、舞台設置與相關紀錄在內，據稱涵蓋狂言所有祕技心法，於一九九八年首次公開出版。

狂言與「口傳」

能劇與狂言的世界有稱為「口傳」的作法，這項作法並未記載於書冊上，僅透過習藝來傳授，在習藝的場所由師父口頭解說、親自示範來教導弟子，這是因為拿手絕活與表演手法不能外傳的緣故。

在多以「口傳」教授的狂言世界，像《釣狐》、《花子》這類大曲，每首都將近一個小時，由一名演員從頭到尾獨撐大局，可不是一件容易的事。要是不使出獨門絕技，觀眾便會厭煩，為了不讓這些獨門絕技經由書面外洩，才會以「口傳」的方式教授。此外，師父與弟子之間理所當然彼此信任，絕不會將絕技外傳，而身為演員，也得夠資格才能繼承獨門絕技。由師父教授弟子，傳承才得以成立，弟子也才能取得「證書」。

或許是因為我們從事能劇及狂言的演員在江戶時代隸屬武士階級，也或許是因為在觀阿彌、世阿彌那個年代，猿樂、田樂的座（團體、劇團）會相互競爭，

爭取將軍或大名的庇護及俸祿所遺留的風氣，能樂界跟武道、劍道相同，也有祕技與認證。

在明治維新的動盪時期，能樂師與狂言師被迫脫離了大名的保護傘，生活頓失依靠，前途茫茫。和大藏流同樣古老的狂言流派鷺流於是將表演手法外傳給當時新興的「歌舞伎」，以便維持生計。現在的歌舞伎中所謂的「松羽目₁物」，指的就是引自能劇與狂言的劇目，而像《棒縛》、《身替座禪（花子）》等，據說就是因為鷺流的教授而傳入歌舞伎界。然而老派的階級意識在能樂界根深柢固，往往輕視歌舞伎演員，向歌舞伎靠攏的鷺流因此遭到能樂界打壓、排擠，最終走向滅亡。時至今日，只剩山口縣還存有此流派的保存會₂。

有句成語叫「禍從口出」，鷺流便是因為將絕技「口傳」予歌舞伎而導致流派滅亡。能樂界雖然自詡擁有六百年的傳統，卻也並非完全沒有遭受時代的浪潮沖刷而潰散。仕手方（擔任能劇的主角及地謠等）繼承了大和猿樂四座──觀世、寶生、金春、金剛──的流派，加上江戶時代成立的喜多流，五個流派至今依然安在，但是脇方、狂言方、囃子方則各有失傳的流派。包括後繼無人、宗

家家系斷絕、與其他流派競技而敗退、挑戰現代化卻失敗等，原因不一而足。狂

言現存的兩個流派大藏流與和泉流，也曾經面臨宗家家系斷絕的危機，直到昭和

時代經過流派的各家研議，宗家才得以復興。但在我所屬的和泉流，當時復興流

派的家元[3]不久便猝逝，如今處於懸缺的狀態。《釣狐》、《花子》被稱為「大

習」並受到高度重視，兩者是既重要又高難度的技能認證門檻，此外還有一個認

證難度最高的門檻，就是「一子相傳」的《狸腹鼓》。因為內容過於機密，即連

「口傳」的部分都不甚清楚，演員如今只能以書面紀錄為本，加上自己的巧思詮

釋來表演，也就是讓此曲復活，重新上演。

世阿彌曾說過「祕藏成花」[4]，從各種層面來看，這項說法都是鼓勵保密的

成分居多，但實際上也有「藏祕過度反成仇」的例子。

186

譯註

1　松羽目：歌舞伎劇目的一種類型，模仿能樂的表現形式，舞台正面有一棵大松樹，劇本則改編自能或狂言，如《勸進帳》、《身替座禪》、《土蜘蛛》、《船弁慶》等。

2　即「山口鷺流狂言保存會」，該會教授狂言的對象不分男女老幼，亦定期舉辦公演等活動，為山口縣指定無形文化財。

3　家元：日本傳統文化及藝能中一個流派的家主，也就是該流派的領導人。

4　出自《風姿花傳》，全句原文為「秘すれば花なり、秘せずば花なるべからず」，即「祕藏成花，盡顯無花」，概指保留舞台上的神祕感，才能賦予觀眾更多感動與想像空間。

表演與經濟

山形縣的小國町這幾年都會舉辦主要以法國人為對象的戲劇工作坊，以身體訓練為首要目的，課程內容包括法國默劇、舞蹈、義大利即興喜劇、日本的狂言與能劇，為期數週，學員從早到晚在此學習、體驗，開發自我潛能，而我也受邀擔任其中一週的講師，教授狂言。

至於教授法國默劇的是馬歇·馬叟，他在無言的默劇世界被喻為吟遊詩人，在日本也頗負盛名。崇拜喜劇之王查理·卓別林的他會做出默片那般的舉動，有時候還會用雙手比劃出自己的心（心臟）當成禮物送給我，但不表演的時候則很饒舌。跟狂言習藝時模仿、拷貝師父，偷師技藝不同，他的教學很有系統。

有一天在課堂上，馬叟要一位法國學員表演喝醉酒、步履跟蹌的樣子。整體來說，這名法國人似乎有不少參與電視演出的經驗，所以一看就知道他在演一個喝得爛醉的年輕人，但馬叟卻對他說——

「你的表演太不經濟了。」我不懂法語，所以是請口譯小姐翻譯給我聽的。

我這輩子從來沒想過「表演」能用「經濟」這兩個字來形容，聽起來非常新奇。

接著馬叟示範了一次，他的表演非常簡單，僅單純透過肢體語言表達酒醉這件事。不分老少，也沒有爛醉或微醺的差異，單只呈現「酒醉」這個狀態──與我們能樂（能劇與狂言的總稱）世界裡所存在的「型」一模一樣。

我認為能樂的「型」是高倍率的透鏡。演員會面對透鏡釋放自身的能量，如果是高倍率的透鏡，投影的影像就會比實際尺寸大上許多，而發揮想像力為影像上色，則是觀眾席上的各位所具備的特權。畢竟默劇與能劇、狂言都是省略的戲劇，必須仰賴觀眾的想像力以及隨之醞釀的醺醉感。

這個被馬叟認為不經濟的人，便是沒有「型」，因此只能靠自己的解讀來表現。跟馬叟相比，他動作浮誇、滿身大汗，卯足全力表現卻反而削弱了觀眾的興致。在激發觀者的想像力之前，他就將一切都交代完畢，於是站在眼前的只是一位拚命解釋狀況的演員，最重要的「酒醉」表演反而徒勞無功。如今回想起來，我還是很佩服「不經濟」這三個字，實在形容得很妙。

能樂的世界裡有這麼一句話，「四十五十都還只是流著鼻涕的小鬼頭」，意思是「就算已經四、五十歲，技藝也還未臻成熟」，其中說不定也有「表演不經濟」的意思吧？中島敦的《名人傳》中，百發百中的弓箭好手向仙人誇耀自己的弓，仙人對他說，拉弓射箭，射中目標是應該的，但我不用任何工具就可以中的，說完便離去了。要是我到了花甲之年也能達到這般境界就好了呢。

狂言與「男」「女」

在有古典藝能或傳統藝術之稱的世界裡，以只有男性才能繼承的藝術居多，而狂言也不例外。

話雖如此，但這並不表示狂言中沒有女性登場——女性的角色皆由男性飾演。有女性角色的劇目稱為「女物」，在現行的兩百五十四首曲中佔了二十九首，當中有很多傑作及佳作，如果公演的劇目全部都是狂言，那麼三部作品中通常會有一部「女物」。

能劇與歌舞伎中，由男性來飾演女性角色這一點廣為人知，但前者會在演出時戴上女性的面具，後者則會化上女性的妝容。在遙遠的英國，莎士比亞的戲劇原本是由男性來扮演女性角色，中國的京劇則曾有梅蘭芳這樣的旦角活躍於舞台上。當今日本的戲劇界，也有美輪明宏這般並非歌舞伎演員出身的女形，而由鈴木忠志執導、演員全是男性的《李爾王》更曾經轟動一時。

狂言中的女性角色並不是由專門扮演女性的演員——也就是所謂的女形——

來飾演，應該說，從太郎冠者、福神、大名、山伏、僧侶、鬼、平民百姓、動

物、昆蟲、騙子之流到女性，狂言師必須無所不扮、無所不演。而且在飾演女

性角色時，除了特殊場合，否則不戴面具也不化妝，只會將漂白過的白布「美男

鬘」纏在頭上而已。

狂言演員也不會特別表現出女性化的舉止。當然，從「型」來看，女性角色

的站姿不會像一般男性角色那樣把手肘向外打開，而是貼著身體，在台詞方面，

女性角色說話時也不會像男性角色那樣省略最後一個字$_2$，但不論如何，還是看

得出是男性在扮演女性，反過來說，就是扮演女性時絕不會讓自己看起來像女性。

狂言中出現的女性都是「喧鬧的女人」，掌握室町幕府實權的日野富子可說

是這類女性角色的先驅吧。在室町時代逐漸定型的狂言，或許也反映了那個時代

的氣質，登場的女性角色往往活潑外向。「喧鬧」一詞也可以用來形容昭和時代

的婦女解放運動，但相較於婦女解放運動是對壓迫的反動，狂言中的女性則都在

教訓沒出息的丈夫，大多是像「男人」般的老媽子。現在這個年頭，懦弱沒用的

192

男性與可靠的強勢女性逐漸增多，跟狂言中的男女關係倒是很接近了。

當今社會，男性氣概衰退的說法時有所聞，這也包含了性愛層面，但是狂言中的男女關係卻幾乎沒有性愛的描寫，即便大曲《花子》中濃厚地描述已婚男子的一夜風流，外遇對象卻未曾登場。至於其他劇目，儘管有彼此爭吵而拉拉扯扯的場面，卻連個擁抱都沒有，最多就是矇住對方的眼睛或牽起對方的手而已。

改編自莎士比亞作品《溫莎的風流婦人》的新作狂言《法螺侍》中，我師父万作飾演的洞田助右衛門（法斯塔夫）和有夫之婦幽會，雖然有擁抱與接吻的場景，但因為古典的「型」當中沒有相對應的表現，所以這種「香豔刺激的場面」讓大家都感到尷尬萬分。

狂言中「喧鬧的女人」大多是妻子，她們不過是這說出「吾乃當地人」的男性（仕手＝主角）在人前的日常生活伴侶，因此不會成為仕手，故事中會極力壓抑女性的性別特質，輕描淡寫地把她們視為男性的同居人。

這幾年我在狂言之外，戲劇、影像作品等有女演員參與的工作增加了不少，幸運的是（？），這些工作都是男演員佔壓到性多數的「男性」戲劇，只要仰賴

狂言的「型」就能完成演出。像NHK的晨間劇《亞久里》雖然是「女性」戲劇，但是因為NHK堅守著國營電視台的金字招牌，所以沒有什麼「香豔刺激」的場面可言。俗話說「又怕又想看」[3]，我不但是一位狂言師，也是一名演員，對於和哪位女演員演出「香豔場面」，多少還是會心生期待……。

譯註

1 女形：歌舞伎中扮演女性角色的男演員。

2 此處指的是女性角色會把台詞中的「ござる（gozaru）」完整唸出來，而不省略「る（ru）」。

3 原文為「怖いもの見たさ」，指越是害怕的事物越讓人想一睹真面目，用來形容好奇心作祟。

狂言與裝束

在能劇與狂言的世界，舞台服裝稱為「裝束」，必須小心翼翼地對待。因為這一件件裝束不是價值連城，就是來自領主的賞賜、歷史意義非凡而格外貴重的骨董，要是不長眼跨過這些裝束的話，可就會被大聲責罵。

裝束都是傳統和服，所以沒有拉鍊，基本上是用衣帶或繩子來固定，要是發生衣帶或繩子無法解決的問題時，就會用線縫起來，等到演出結束後再用剪刀剪開縫住的地方，但一定要將縫線清乾淨。就有人曾這樣告誡過：粗心大意忘了剪掉縫線而垂著線頭進行下一場演出，猶如臉上沾著鼻屎登台。

能劇的裝束大部分是用絲絹製成，再摻雜金銀箔或用彩色絲線刺繡，大多非常華麗，其中的代表有唐織[1]、縫箔[2]、厚板[3]等。另一方面，狂言的裝束則主要使用麻布拔染[4]製成，有素襖、長袴、肩衣等等。

能樂界雖然有專門製作裝束的裁縫業者，卻沒有租賃業者。這是因為各個流

派、家系、團體都是各自管理裝束，就連服裝的搭配也是由負責管理的演員自行處理。儘管裝束的配件不會改變，但演員會根據所飾演的角色和季節，仔細思考後再決定怎麼搭配顏色與圖案。

一般來說，西服配色以單色系或雙色系為主，穿得一身黑或是穿連身裙，都是單色系；穿Ｔ恤配牛仔褲或西裝配領帶，則是雙色系。姑且不把細花紋的顏色算在內，要是用了超過三種顏色來搭配，那可就有點冒險了。如果真的這樣打扮，可能就像是丑角的服裝了。

包括小丑⁵在內，多數丑角的服裝都是五顏六色的，義大利喜劇——即興喜劇——中的小丑會穿著繽紛的菱形補丁服裝，馬戲團跟撲克牌上的小丑就是承襲了這條路線。

至於狂言中的超級巨星——太郎冠者的裝束則運用了三種配色，雖然是肩衣、縞熨斗目⁶、狂言褲裙的三件式造型，但顏色各異。這大概是因為太郎冠者的性格跟不斷重複愚蠢的想法、卻反映出人類心理的丑角一樣吧。相對於太郎冠者，主人的裝束採用雙色系，身穿堪稱西裝的長褲，但又不會過於正式，下半身

則穿著段熨斗目的條紋類服裝。

所謂的熨斗目，指的是用絹織成的小袖類服飾，但會反覆運用條紋與格子這類大膽的圖案，外面再套上麻製的肩衣或素襖等有花紋的服裝，卻不會讓人覺得眼花撩亂，大概是因為材質不同吧，絹布花紋的立體感與麻布花紋的立體感並未相互衝突或抵銷。

儘管在高級訂製服的世界，服裝材質的差異往往備受關注，但我們能樂在的祖先從幾百年前就很擅長運用不同材質的布料，個中的創意點子也激發了全球藝術家的靈感。

欣賞安迪・沃荷的〈瑪麗蓮・夢露〉等作品時，覺得普普藝術跟狂言肩衣設計的變形7有共通之處的，應該不只我一個吧？

譯註

1　唐織：從中國傳進日本的紡織品總稱，唐織品做的小袖多用來當作女性上衣。

2　縫箔：在布料上用金線或銀線來刺繡，或是添上金箔、銀箔。

3　厚板：使用厚布料或唐織製作的小袖。

4　拔染：指將拔染劑潑在有色的染布上消除布料的顏色，使其變成白色，進而染出美麗的花紋。

5　小丑：原文為「アルルカン」（Arlequin），和下文的小丑「アルレッキーノ」（Arlecchino）同指義大利即興喜劇中最著名的僕人角色阿雷基諾，前者為法文名，後者則為義大利名。其通常來自北義的貧窮村落，經常餓著肚子，衣服有破洞就用碎布縫補，象徵貧窮的補丁逐漸被多彩的菱形拼接著義大利即興喜劇發展，阿雷基諾的衣著越來越美觀，象徵貧窮的補丁顏色不一，但隨著義大利即興喜劇發展，阿雷基諾的衣著越來越美觀，象徵貧窮的補丁逐漸被多彩的菱形拼接取代。此外原文中馬戲團跟撲克牌上的小丑則使用「ジョーカー」（joker）一詞。

6　縞熨斗目：腰部用直線交叉或格子狀織成的絹織布料。

7　變形：原文為「デフォルメ」，源自法語「déformer」，指一種美術方面的技法，將創作素材的自然型態加以變形。在當代日本則有將對象物簡化、強調其特徵的涵義。

198

狂言與沃荷

第一次看到〈康寶濃湯罐頭〉這幅畫時，我一方面心想：「為什麼要畫這種東西呢？」另一方面又覺得印在Ｔ恤背面應該很不錯。然後很不可思議地，我聯想起了狂言的肩衣。肩衣是一種肩部突起的上衣，在狂言裡是太郎冠者等平民穿著的衣物，跟裃的上半身形狀相同，使用的原料為麻，背部描繪的則是變形的蜻蜓、蕪菁等，很多都是將生活周遭的事物畫下來後拔染製成。

不論是安迪或是狂言，都是將極其寫實的事物放進固定的形式裡，反過來加以變形，再添加一些通俗的玩心，因而變得逗趣又討喜。〈瑪麗蓮・夢露〉這幅作品也是，先將瑪麗蓮・夢露這位真實人物整整齊齊地排列好，接著打破常規地用螢光色進行自由創作，乍看讓人不禁莞爾一笑，當中卻又逐漸映照出人類的不同面貌。

十四世紀在日本形成的狂言與二十世紀在美國成名的安迪・沃荷──我無從

得知狂言的肩衣是否影響了安迪的創作，卻從中感受到了那股超越時空的共同意識，這讓我莫名地開心。

狂言與「學習」

狂言界與能劇界並不看重學歷，很多人高中畢業後就全心全意地邁向修藝之路，畢竟空有高學歷卻沒有一身好技藝，那也就失去意義了。但我的師父野村万作畢業於早稻田大學，因此我也得以去上大學。儘管家父從來不曾對我說過「給我當個狂言師」，卻說出了「給我去念東大」這種不負責任的話。遺憾的是，我並沒有去考東大，而是考進了東京藝術大學。

在號稱「大考的關原之戰」的高三暑假，我在黑澤明導演的電影《亂》的拍片現場飾演盲眼少年「鶴丸」，但手上拿的可不是電影劇本，而是《必考單》[1]。

雖然曾經擔任過英語老師的演員加藤武先生會在片場教我，但開學後我還是覺得自己的程度落後很多。

我就讀的是東京藝術大學音樂學部邦樂[2]科、主修能樂，其中有狂言這一組，我是狂言組的第一個學生，而且指導老師就是我的父親。雖然狂言組在以前

就已經設立了，卻一直沒有學生通過考試，我父親也長期以講師的身分指導不是主修但副修為狂言的學生。狂言組的應考科目包括統一測驗[3]、狂言的術科及樂理測驗。對於進度落後的我而言，只要能通過樂理考試就沒問題了，這樣的考試科目正合我意。當然，家父並不會擔任我的狂言術科考試的評審老師。只是明明在家就可以學藝，父子倆卻刻意選擇到大學上課，理由在於比起一下子就全心投入狂言的修業，我更想呼吸看看大學——也就是狂言世界外——的空氣。

狂言世家的小孩在三歲時便初次登台表演，近似於馴化的修業之路也就此展開。但真正的修業則是在成人之後開始，既嚴格又痛苦，追求自由的自我與傳統強大的框架會不斷產生衝突。然而，在修業完成之際我們也終於明白，正是因為有所限制，才會從中孕育遊戲的精神，也才能自由地表現。畢竟在沒有規定範圍的荒野玩抓鬼遊戲的話，誰也抓不到鬼，那就一點都不好玩了。正因為劃定了界線，才會發展出「鬼牽手」、「紅綠燈」等抓鬼遊戲。

學習傳統的「型」不需要任何學力，狂言是透過複製師父的「型」而習得，因此會希望弟子擁有模仿師父的才能。基本上，能劇與狂言的原型「猿樂」，就

是「模仿的技藝」。弟子必須盡早掌握師父所示範的「型」的本質與特徵，並且具備轉換到自己身體的能力。此外根據姿態加以捕捉也很重要。師父與弟子的骨架不同，因此複製師父的「站姿」時，前臂與上臂的長短比例跟師父不同的弟子，絕對不可以照抄師父手臂的角度。而和師父擁有同樣的感覺亦是關鍵。自家小孩畢竟有師父一半的「血統」，沒有血緣關係的弟子為了培養那份感覺，在修業的時候，吃住就都必須跟師父在一起。

我雖然沒有念東大，但是自二十五歲開始有三年的時間會去東大上課。我當時在教養學部表象文化論講座當兼任講師教授狂言，教的不是「學問」，而是「技藝」，有時候也會受邀參加學校內部的研究小組──或許在一心沉浸於「學問」裡的人當中，我的身上也帶著一股外面的空氣吧？

204

譯註

1　原文為「デル単」，即《必考英文單字（試驗にでる英単語）》，由日本的青春出版社發行，是昭和時代的考生人手一冊的暢銷書，據稱到二〇一〇年已銷售達一千五百萬冊。

2　邦樂：日本國內對其傳統音樂的稱呼。

3　原文為「共通一次試驗」，乃日本為改善大學入學方法，於一九七九至一九八九年度實施的全國性學力測驗。

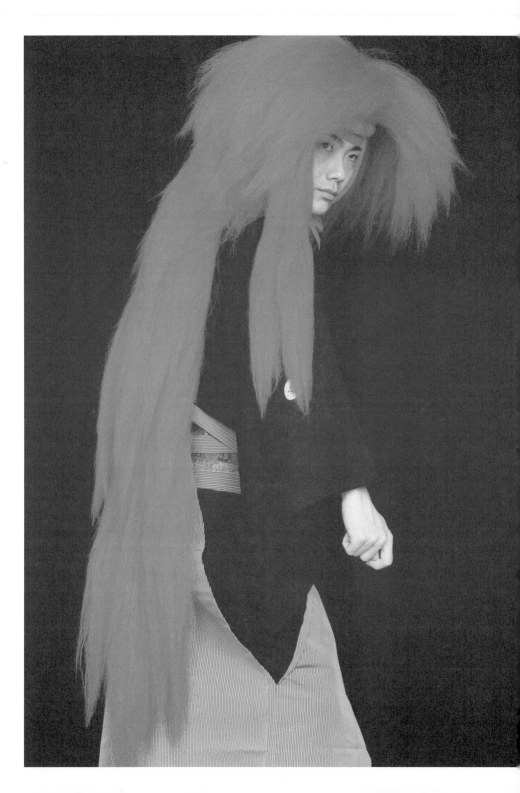

為了今天也充滿朝氣的孩子

狂言師的活動雖然以能樂堂的公演為主，但這幾年在現代劇場的演出及薪能之類的戶外公演亦增加了不少。另一方面，也有名為「狂言教室」的活動，以小學生、中學生與高中生為對象，帶領他們觀賞狂言，踏實地從事推廣宣傳。

大概是自二次大戰後開始吧，以我父親万作為首的一群狂言師致力於推廣狂言，他們會到學校的禮堂或體育館教學生如何欣賞狂言，還會表演《附子》等收錄在教科書裡的幾齣劇目。儘管以往都能獲得熱烈的迴響，但這些年或許是受到電視文化的影響，學生的反應變得很冷淡。

我從一九九四年的夏天開始在英國待了一年，以莎士比亞為中心學習英國戲劇，當時很幸運地有機會參與了戲劇教育的環節。

英國有個兩年舉辦一次的戲劇節，名為LIFT[1]，其中有個教育計畫是讓智能障礙兒童進行表演，由英國的編舞家、音樂家、美術家，還有日本的前衛舞

蹈家勅使川原三郎先生來指導這些孩子，我在一旁見習，有時候也會鼓勵這些孩子或指導他們。

面對無法集中注意力的孩子，創作活動也沒辦法如預想的那般順利進行，這些焦急苦惱的英國成年人便希望孩子藉由觀賞我的表演，理解專注力的重要。因為當我跳舞時會集中注意力去表演「型」，看起來就像突然變了個人似的，所以他們才希望我能表演給孩子們看。

小孩子有時候是很殘酷的。在不需要承擔任何責任的情況下，他們會用嘲笑的態度表達第一次看到外國舞蹈的驚奇。只是當我使出「飛返」[2]這招高難度技巧時，有那麼一刻，孩子們的笑聲打住了，也屏住了呼吸，正當我想著「見識到這招有多厲害了吧」，陣陣訕笑又緊接著席捲而來，這下可讓我徹底舉雙手投降了。

在英國有個由唐氏症患者組成的劇團，我也會為那個劇團舉辦了狂言工作坊。其中有位女演員表示她想只憑自己的力量來表現自我，讓人感受到她那股強大的意志力，為了自我表現而貪婪地學習狂言的技巧。

對我這種三歲便初次登台、還沒有萌生想要表現的念頭就已經開始表現的人而言，這次的工作坊讓我親眼見識到那種想要表現自我的渴望。

這幾年來，我投入了以孩童為對象的狂言工作坊。開設的目的並不只是讓孩子觀賞及認識狂言這樣的古典藝能，而是從本質上透過狂言的表現技巧去開發表現的樂趣。

要表現自我並讓人感到快樂，就必須吃苦忍耐，磨練表演技巧。這是「型」所具備的面向之一，當面對「型」的專心致志得到解放與發散的同時，演員與觀眾才能共享健康又幸福的喜悅。

狂言也許沒有足以改變個人人生觀那種高潮迭起的戲劇性，卻擁有解放內心滯礙的「歡笑」，為了讓「今天」也充滿「朝氣」3，我想將狂言解放心靈的方法教授給孩子。

譯註

1 ＬＩＦＴ：即創立於一九八一年的倫敦國際戲劇節（London International Festival of Theatre）。

2 飛返：原文為「飛返り」，一種狂言表演的「型」，是從「站姿」的狀態下，右腳往外跨出一步，身體隨之騰空轉身的高難度技巧。

3 原文為「キョウもゲン気で（今も元気で）」，作者此處同樣採用了諧音雙關，「キョウ」與「ゲン」組合起來為「キョウゲン」，也就是「狂言」。中文在此則採意譯。

狂言與海外公演

古典藝能狂言與海外公演，乍看之下似乎毫無關聯，或許是因為語言與文化的隔閡讓人覺得難以跨越吧。但是以身為日本的文化使節為榮的我，仍隨同能劇頻繁地進行海外公演。

在能劇與狂言的世界，如果要舉出一位致力於海外公演的狂言師，雖然是老王賣瓜，但無疑就是我的師父野村万作了吧。要是宣稱他的足跡遍及全球五大洲可能有些誇大其詞，不過包括美國及歐洲在內，他在前蘇聯、中國與澳洲舉行的公演都大獲成功。

由於存在著語言的隔閡，因此相較於以台詞為主的劇目，我們在海外往往會選擇訴諸於視覺效果的曲目，例如著重肢體語言的《棒縛》與《茸》就是具有代表性的劇目。我們通常會在節目冊上介紹故事梗概，或是附上劇本的全文翻譯。

一九八二年在中國公演時，我們則仿照京劇的演出習慣採用字幕，在舞台的

左右兩側設置了字幕板，將字幕投影出來。只不過那並非同步口譯的字幕，而是表演內容的解說。

當時的中國還流行穿中山裝，說到日本的表演藝術，人們聯想到的是千昌夫的《北國之春》與山口百惠的電影，在故宮博物院拿起相機拍照，就會引來人群圍觀。

一九八九年在蘇聯演出時，因為國家的經濟政策失敗，不管買什麼都得大排長龍。在我的人生中，也就這麼一次親眼目睹超市貨架空無一物的景象，看到蘇聯第一家麥當勞門市的招牌時，還莫名覺得有點心痛。在只有外國人能入內用餐的日本料理店裡，吃著由日本空運進口的食材做成的豬排飯，一客要價兩千五百日圓，我卻在口中嚐到一絲悲哀。

那次的公演是首度嘗試使用同步口譯的耳機，雖說是耳機，卻是頭戴式的，但觀眾只要將其中一邊的耳機挪開，就能聽見我們說台詞。

當時的口譯是名叫朵莉亞的女士，精通日俄雙語，曾經翻譯過黑澤明導演的電影，她的口譯非常出色，演出結束後，深受感動的觀眾還湧入後台向我們致

意。其中有一位婆婆特別關心我們的健康，還把番茄當作伴手禮送給我們。儘管番茄的色澤不佳，要是在日本根本無法當成商品販售，但只要想到婆婆不知道為了這些番茄在食物配給的隊伍中排了多久，我就不禁感慨萬千。

《棒縛》說的是主人不在家，被綁起來的僕人依舊學不乖跑去偷酒喝的故事，不論在哪個國家演出都受到好評。

《茸》的故事說的是庭院裡長出了跟人一樣高的蘑菇，為了驅除蘑菇，自大的山伏開始唸經祝禱，沒想到越是祝禱，蘑菇越是暴增，最後鬼茸現身追趕山伏，把他嚇得倉皇逃跑。

一九七〇年代在美國演出《茸》這齣戲時，觀眾從中感受到了強烈的社會諷刺，頭戴斗笠在台上打轉的蘑菇，讓人聯想起越南士兵，而光憑力量就想讓蘑菇屈服的山伏，則讓他們聯想到自己的國家美國。

今年夏天（一九九八年），我們將首次到越南公演。遺憾的是無法演出《茸》，但我會和父親一起表演《棒縛》，期待在劇場這樣的空間，能跟越南的觀眾一起暫且沉醉於美酒當中。

瓢簞

狂言《節分》講述蓬萊島上的鬼在節分[1]的夜晚來到了日本，對某位有夫之婦一見鍾情。

於是他想盡辦法追求對方，唱起了蓬萊島流行的短曲，那大概是以室町時代的流行歌曲為基調所做的曲子，其中有一首叫作〈瓢簞〉的小謠[2]：

吹向我晃呀晃

吹向你搖呀搖

季風吹啊吹

門上掛瓢簞

無聊真無聊

無聊真無聊

搖搖又晃晃

掛瓢簞

真有趣

聽說黑澤明導演年輕時經常去能樂堂看演出，似乎也看過《節分》。他的作品《亂》是以威廉‧莎士比亞的《李爾王》為藍本，當劇中的弄臣狂阿彌諷刺繼承家督[3]之位卻不成材的長男時，便唱了這曲〈瓢簞〉。

我的師父——同時也是我的父親——野村万作當時在《亂》的劇組中指導狂言，教演員唱〈瓢簞〉。導演還以能劇中的「弱法師」形象選角，託他物色十歲左右的能樂師的兒子，來扮演劇中倖存的不幸盲眼少年「鶴丸」。

我的母親名為阪本若葉子，是一位詩人，非常熱愛電影。她將自己十七歲兒時的照片混入了家父收集的「鶴丸」人選照片中——那是我首次表演《三番叟》時的照片，而那次表演也是我決心走上狂言師之路的契機。

《三番叟》有我許多難忘的回憶。在演出這部作品之前，我一直被半逼著學

習狂言，直到初次演出這首曲目時，才開始自動自發地練習。

我當時是校內籃球社的社員，為了不讓膝部的屈成關節變鬆，父親要我一個月別去社團，現代體育很看重膝關節伸屈的柔軟度，這一點和能劇（狂言與能劇的總稱）可說背道而馳。

念小學時我經常去滑雪，但是滑饅頭 4 這個動作我一直學不來，因此吃了不少苦頭。這幾年因為擔心會骨折，連雪杖都束之高閣。現在的話我倒是會想，乾脆心一橫去滑雪，要是骨折的話就能休息了……。

我的人生或許就是從狂言小謠〈瓢簞〉開始改變的吧。瓢簞、黑澤導演、〈亂〉、師父万作、鶴丸，然後是我。真是應驗了「從瓢簞變出一匹馬」5。此刻的我既忙碌又樂在其中，像只陀螺般筆直地轉個不停……但願如此——畢竟陀螺一旦失去平衡，可就會倒下了。

此外，演出《亂》這部電影也是我第一次接觸莎士比亞。後來我在東京的環球劇場主演了《哈姆雷特》，也飾演了《暴風雨》中的愛麗兒，亦參與改編自《溫莎的風流婦人》的狂言《法螺侍》，甚至還去英國留學一年。我也是第一位

經由文化廳藝術家海外研修制度出國留學的狂言師。而經歷過這種種，才有了現在的我。

　　但說到底，我終究只是掛在門上的瓢簞罷了。隨風飄搖，搖向那邊，又晃向這邊。超過三十歲還沒有定下來的我，過著既忙碌又無聊的生活。

譯註

1　節分：在日本主要指立春的前一天，根據習俗，人們會在這一天撒豆子驅邪，並朝著吉位食用惠方捲。

2　小謠：謠曲中簡短的一節，乃為了祝賀、送別、做法事、宴席餘興等，因應場面特別挑出一段來唱。

3　家督：指日本傳統社會的家族裡權力最大的領導者，只有嫡長子才能繼承家督之位且代代相傳。

4　滑饅頭：一種滑雪技巧，又稱貓跳滑雪。

5　日本俗語，原文為「瓢簞からコマ」，意指不可能發生的事情竟然成真了。此處的「馬（コマ）」與下文的「陀螺（コマ）」為諧音雙關。

狂言與「未」「來」

自英國留學歸來後，大約有五年的時間，思考所有事情時我都用狂言當作基準。在不久的將來，我應該會從事一些跨領域的活動，像是執導狂言色彩較淡的新作品，並由現代戲劇的演員來演出，但我還是會以古典的狂言世界觀為基礎，這一點不會有所改變。我想以日本的狂言為根基，打造出讓自己得以昂首挺胸的自信之作。

從英國返日後，我根據個人的想法來執導狂言，在探究數位化的方向上，一而再、再而三地嘗試。在現代劇場搬演古典作品，或是在能舞台上表演新作，還找來狂言師在劇場演出芥川龍之介的《竹藪中》……就這樣一路走了過來。這條路最終會邁向何處，此時此刻還是未知數。

與此同時，我也不斷探索身為演員所具備的可能性，參與電影的演出，也參加蜷川幸雄[1]導演執導的舞台劇，演出希臘悲劇和莎士比亞的作品，相信有朝一

日，我以當代演員之姿進行挑戰的機會也會到來吧。

今後我也必須培養接班人。我們劇團的成員中，家父已經七十歲，叔父六十多歲，家父的弟子石田幸雄五十多歲，雖然沒有四十幾歲的，但有幾位三十多歲、二十多歲及十多歲的成員。就狂言來說，有各個年齡層的演員更能顯現出技藝的深厚，所以也不能疏於指導後進，何況我自己的孩子也即將初次登台演出了。

真要說的話，身為狂言師的我其實很樂於服務觀眾——雖然總被人說我跟父親屬於不同類型，而我的叔父也樂於服務觀眾，至於祖父，到了晚年，應該同樣有一顆樂於服務的心吧。

即便到了現在，每當我看到鎌倉時代的佛像雕刻師運慶或快慶的作品時，都還是不禁感嘆即便歲月流逝，傑出的作品依然出色。我認為狂言也要以成為這樣的藝術為志向，同時必須與時俱進，重點是如何在兩者之間取得平衡。既是一門藝術，就並非為了博取觀眾的感謝而表演，更不能一味獻媚，只圖取悅觀眾，我希望自己就算不偏不倚，也能創造出讓眾人樂在其中的舞台。

莎士比亞

我不但將莎士比亞的作品改編為狂言，也以演員的身分參與莎士比亞的戲劇演出。由於狂言有表演的型，所以在數位化的表現上，網羅了各式各樣的方法，不過一旦遇到莎士比亞之類的作品，就必須執行狂言中所沒有的、嶄新的身體程式設計。雖然狂言的表演技巧會因此拓展，但有時候也可能為古典狂言帶來負面影響。然而，為求有意識地搬演古典作品，我認為某種程度上必須向狂言以外的表演藝術取經。

舉例來說，狂言的表演為什麼要運用滑步呢？又為什麼要擺好站姿才開始表演呢？

如果沒有去英國留學，我就不會重新思考這些問題。畢竟對狂言師而言，這就跟人為什麼要吃飯是同樣水準的問題，但是從這一點開始深究的話，我發現就算所想的跟目前沒有什麼差異，至少可以試著擺出不一樣的站姿。

因為在反覆嘗試的過程中就會創造出新的表現方法。從頭到尾都從個人創意中孕育的表現方式並不多，即便是莎士比亞，也是進行過各式各樣的仿作，才開

創出自己的作品。

英國的戲劇當然也存在著型，最顯著的便是語言的型，其中的抑揚頓挫──

也就是所謂的朗讀方法──跟狂言非常相近。語言與人物的關係、語言風格與表現形式的關係都是密不可分的。以寫實的口語來表現文言文的劇本，這樣的表演並無法成立。

我們狂言師會用「敘事」這項程式化的表演手法來處理文言文劇本，演出莎士比亞的戲劇時，演員使用的程式化手法則是藉由詩來表現。這時就必須運用吟誦的技巧，畢竟一旦透過對話去表現，就會變成口語的話劇了。而日本的演員表演時，對於這兩種形式的落差，又能有多少體會呢？詩的吟誦比個人的情感高一個層級，是透過神的角度來敘事。現代戲劇的演員則似乎有將其口語化而說得太多的傾向。

以《哈姆雷特》這部作品為例，哈姆雷特認為父親的亡靈總是在某處看著他，這就暗示了敘事的視角不只有哈姆雷特個人的主觀，他才總覺得有人在背後盯著自己。這讓我聯想到，我們古典藝術的舞台上有所謂的「後見」，表演大曲

時，師父就會坐在後方盯著表演。

鬧劇

現代戲劇中也有跟古典藝術相近的形式，那就是短劇。二○○○年夏天，我將作家伊藤正幸先生創作的短劇改編成了狂言，喜劇跟狂言之間其實有許多共通的技巧。

我總覺得新作的劇本如果寫得很好，閱讀文字更有意思的話，那就沒必要特地改編成狂言搬上舞台了吧？因此光是劇本本身有趣，其實並不妥。畢竟對於表演者來說，字裡行間如果不留白給人表演，那可傷腦筋了。就這一點來說，伊藤先生的劇本則到處是空隙，光讀劇本可能會讓人覺得語焉不詳，但正是因為有這些空隙，才建構了演員得以發揮的空間。

在表演照鏡子時，要是鏡外人與鏡中人的體格都一樣的話，就一點都不有趣了，只是找來兩個外表相像的人，那可稱不上是表演藝術。舞台上明明沒有鏡子，卻讓人在一瞬間看見了鏡子。伊藤先生熱切地表示：「我想打造在觀眾的想

像裡真的有一面鏡子存在的表演。」於是他創造出了《鏡冠者》這部作品，由我飾演太郎冠者，家父則扮演對手——我的鏡中人。

雖然我跟父親的體格截然不同，但是對著鏡子時，我們的關鍵動作卻分毫不差，當下兩人的一舉一動完全契合、整齊劃一，反倒讓人覺得不舒服而有些毛骨悚然了。

我們狂言師透過模仿師父習得技藝，雖然模仿不了體格，但是單一的型的關鍵表現，絕對得和師父一模一樣，何況師徒又是父子，這一點就更加理所當然。

而這也正是這部作品的重點所在。在伊藤先生的劇本中，關於這個部分是一片空白，因此不實際嘗試看看，誰也不知道究竟會呈現出什麼樣子。只要一種型的表現完全一致，就會像在照鏡子，然後以此為基礎再試下一個型、決定下一句台詞，如此建立起架構。光從這一點來看，對觀眾而言，這齣戲或許就極為接近古典作品了吧。

224

安倍晴明

話說二〇〇一年我在電影裡飾演了陰陽師安倍晴明（瀧田洋二郎導演的《陰陽師》），原著小說的作者夢枕獏先生表示希望由我來飾演晴明，而漫畫版的作者岡野玲子女士筆下的安倍晴明，似乎也跟我有幾分神似，既然是因為這樣而得到的角色，我想不妨就以本色來演出。

對我而言，所謂的「本色」與其說是表現出一個活生生的人，不如說是透過具備「型」的身體來從事數位化的表演。雖然我不像安倍晴明那般會使用咒術，卻擁有先人歷經數百年所淬鍊的技術——狂言的型，所以在扮演晴明這個角色時達到了出色的效果。就像同屬王朝作品²的《竹藪中》改編為狂言一樣，這兩部作品所屬的時代是以黑暗所衍生的恐懼、妖魔鬼怪、怨念都有實際的形貌為前提，這跟狂言中「自然」的概念是互通的。如果這部電影能蔚為風潮，那麼看過的觀眾或許也能明白古典的狂言是多麼有趣吧。

1 蜷川幸雄（一九三五～二○一六）：日本知名劇場及電影導演，以執導希臘悲劇及莎士比亞戲劇享譽國際，善於融合東西方元素，舞台風格強烈，為戲劇界的代表性人物。長女為著名攝影師蜷川實花。

2 王朝作品：指取材自日本古典的平安時代（七九四～一一八五）的作品。

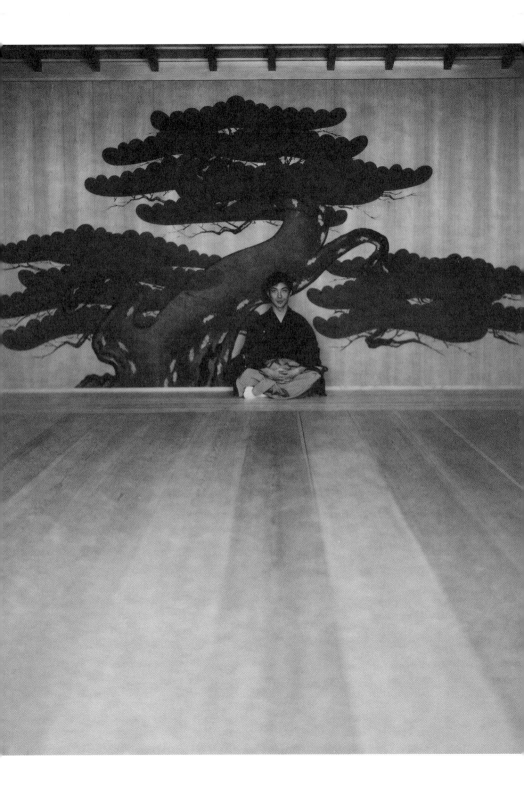

後記　我是狂言賽博格

二〇〇一年七月底，我又來到了蓋在泰晤士河畔的莎士比亞環球劇場。從後台休息室的窗戶望去是泰晤士河，對岸則是白色的聖保羅大教堂，河面上來來往往的船隻與悠閒散步的人影，熙熙攘攘，好不熱鬧。這次我率領《錯誤的狂言（THE KYOGEN OF ERRORS）》劇組來到環球劇場，十年前則是在日本藝術節上演出了《法螺侍（法斯塔夫）》。

從那時到現在，我體驗了形形色色的事物。對我而言，當中最重要的經歷，莫過於在一九九四年到英國留學一年了。這次和演出《法螺侍》那時一樣是請託高橋康也老師改編，但這次的故事內容比之前更出色，對於這一點我有十足的信心。《法螺侍》是將莎士比亞的作品改編為狂言，至於《錯誤的狂言》，則是以狂言的手法打造出一部正統的莎士比亞戲劇。

228

重讀這本書，彷彿回顧了自己的進化歷程。在「是也座」的節目冊中，尚以「武司」之名自稱的十幾年前，原來我是這樣思考、這樣感覺的，而當時在《日本經濟新聞》連載的「眼」、「耳」、「手」、「足」、「鼻」等文章，則是以一種五感徹底打開的狀態來寫作的。

留學歸國之後，我被捲入了超級忙碌的漩渦，忙到都要忘了自己的存在。但我認為，至今為止的各種體驗、自小習得的技藝基礎（教養），沒有一項是白費的。回首那些稱不上成功的經驗，如今也都成為我自身的養分。在天才導演羅伯特‧勒帕吉執導的《暴風雨》中，我所扮演的愛麗兒表現得差強人意，但是，省思自己在那次表演是否達到了要求、又有哪些做不好的地方，都是為了讓下一次的演出更臻完美。羅伯特‧勒帕吉看完這次的《錯誤的狂言》後大為讚賞，認為這齣戲完美地融合了古典與新編、東洋與西洋。他在自己的座談會上，還向眾人推薦了我們的作品。

怎奈時光飛逝，想做的事多不勝數，且讓我以這首詩聊表情懷吧：

我是狂言賽博格

我出生於三間四方的小宇宙

能舞台的後台休息室

父親一手改造我

母親賦予我感性

祖父帶我體會表演的喜悅

我是狂言賽博格

伸手劃開天際

運足滑過水面

挺胸仰天

伸直背頸

霎時我躍起

宛如岩石崩落

我聆聽　觀眾的鼓動

聲響　迴盪在小宇宙

我要運用狂言　人類讚歌之劇

向無垠宇宙傳遞訊息

讓世人明白

瀟灑快意的歡笑之力

遠勝過爭執奪取之心

我是狂言賽博格

我是人類　狂言師

文庫版後記

在文庫版即將出版之際，我重讀了本書的初版，驚訝於即使經過十二年的歲月，書中內容卻幾乎不需要修改，讓我不禁懷疑自己這十二年來是否有所進步。

這本書之所以取名為《狂言賽博格》，是源自石森章太郎的漫畫《賽博格009》[1]，無視於個人意志，作品中的主角體內有一半被植入機械，成為經過程式設計的人類，是多少有些悲哀的故事。

這十二年間，我的兒子裕基繼承這個家的血脈，跟我一樣在三歲時初次登台表演，開始了野村家「始於猿，終於狐」的狂言賽博格培育計畫。裕基初次登台的演出及修習過程由ＮＨＫ電視台拍成了紀錄片，片中的我變身成了冷酷無情的程式設計師。然而當時飾演馴猴師的我，在向扮成幼猴的裕基宣告命運時[2]，卻忍不住落下了眼淚。這個孩子展開了身為狂言師的人生，我原本應該感到欣慰，但一想到他將跟我背負同樣的宿命、必須以狂

言為武器和世間對抗，讓他踏上了這條漫漫征途，我不禁一陣鼻酸。

裕基稍微懂事後會問我：「為什麼我非得表演狂言不可呢？」當年我因為懼怕師父万作而不敢開口的疑問，他卻輕易地脫口而出，不知如何回答是好的我，只得老實告訴他：

「其實我也是這麼想的。」

身處現代社會，純粹將狂言視為家業來傳承，以一門技藝來說是可行的，但從文化層面來看，難度則太高了。要應對日語及生活形態的改變一事，也與狂言本身的存在息息相關，那麼在這個時代，為什麼我們仍要以狂言為業呢？

唯有繼續表演狂言才能找到答案。我生存在世上，表演狂言，觀眾則前來觀賞狂言，當我將個人活著的喜悅與所有人分享的剎那，答案就會如彩虹般浮現。必須不斷戰鬥的狂言賽博格——這是何等宿命！

這十二年來，為了證明自己這具狂言賽博格的存在，我卯足了力氣。我出任世田谷公共劇場的藝術總監、執導舞台表演，長年擔任電視節目《遊戲學日語》的固定班底，在雅典演出舞台劇《伊底帕斯王》，在倫敦演出《哈姆雷特》。《錯誤的狂言》這部作品也曾多次到國外公演，劇中的台詞「好難懂啊」[3]，甚至成為不分老少、人人琅琅上口的一句

話。我近來醉心於中島敦的作品，現在則專注於將拉威爾的曲子《波麗露》改編成舞蹈，時隔九年主演的電影《無用男之城》[4]也成為賣座的熱門電影。

我以狂言賽博格的身分感受生之喜樂，也以人類的姿態體會生之愉悅。對於所有支持著我的存在的人，在此由衷表示感謝。

譯註

1 《賽博格009》：日本知名漫畫家石森章太郎筆下的經典科幻漫畫，自一九六四年開始於漫畫雜誌上連載，據稱到二○一○年為止，單行本總銷售量已突破一千萬冊。描述的是被改造成賽博格009的男主角為了粉碎反派的野心，與其他賽博格持續對抗敵人的故事。又譯為《人造人009》。

2 狂言《靭猿》的情節。講述大名看上了小猴，想剝了牠的皮來當箭袋，無可奈何之下，馴猴師告知小猴殘酷的命運並舉起了手杖，未料小猴誤以為是表演才藝的指示，便努力表演起划船。馴猴師看在眼裡忍不住嚎啕大哭，大名見狀也明白自己的不是，便饒了小猴一命。馴猴師於是帶著小猴跳舞以感謝不殺之恩，龍心大悅的大名最後也跟著開心跳舞。前文的「始於猿，終於狐」指的便是這齣《靭猿》（以及《釣狐》），乃野村家代代修業的座右銘。

3 原文為「ややこしや」，後來成為作者在NHK電視節目《遊戲學日語》狂言單元中的知名台詞，如謠曲般的歌聲配上逗趣的動作，無厘頭的表演讓人即便不明白其中涵義也覺得有趣，因此在小學生族群中很受

4 原文小說書名為《のぼうの城》，作者和田龍，臺灣版譯為《無用男之城》，而由小說改編的電影在中國譯為《傀儡之城》，臺灣則未上映。

歡迎，亦成為許多日本人的童年回憶。

臺灣版後記　狂言賽博格

我的著作《狂言賽博格》此次在臺灣出版，實在令人非常欣喜。過去我曾兩度造訪臺灣，第一次是在一九八六年，雲門舞集創辦人林懷民先生舉辦了一場邀集年輕藝術家的舞蹈藝術節，我也受邀前往臺北，當時年僅二十歲的我，穿著印有家徽的成套正式和服，踏了（跳了）《三番叟》。第二次則是二〇一九年在高雄的衛武營國家藝術文化中心，我們一家三代演出了古典狂言中的名作。我的兒子裕基表演了《梟山伏》，雖然是一齣爆笑的作品，卻為人類對自然的破壞敲響了一記警鐘；我的父親万作演出《川上》，詮釋了盲眼丈夫與他的妻子如何面對人生的抉擇；我則演出海外公演的招牌劇目《棒縛》，以不因主人的計策而氣餒、頑強的兩名僕人為主軸，是描繪人性與美酒的讚歌。這次公演獲得了比在日本更熱烈的迴響，令我至今難以忘懷。

自從電影《陰陽師》上映以來，我再度體認到即連在中國也有很多我的影迷，更重要

236

的是，海外影迷對於狂言這項日本文化都有很深刻的理解。狂言雖然是使用口語的話劇，但那畢竟是數百年前的口頭詞彙，就連現在的日本人也有些難以理解。但是在高雄的公演則透過精準翻譯的台詞字幕，傳達出比在日本國內演出時更細膩的語感。除了招牌上只寫著漢字以外，臺灣人的性格、街道的氣息，在在像身處日本一樣讓我感到舒暢，對我來說，反倒是一種正面的文化衝擊。「在海外，卻不是外國的外國＝臺灣」，這句話要是脫口而出，不免有一絲令人莞爾的親切感。我還記得要返回日本的時候，儘管是從高雄搭乘高鐵前往臺北轉搭飛機，熱情的影迷仍一路送我們到機場。我身為狂言賽博格誕生在這個世界上，跟各位觀眾一同活在當下，臺灣公演的美好經驗，不禁讓我覺得活著真好。

在疫情與戰爭對生命造成威脅的現在，我想正是狂言賽博格出動到世界各地的時刻，散播歡笑讓世人提升免疫力，並傳達人類相互仇視征戰有多麼愚蠢可笑，更重要的是，我想藉由狂言找回彼此相視而笑的美好。直到再度相見之際，希望大家都能健康又充滿朝氣！——「再見」，真是美好的一句話呢。

野村萬齋

單行本　二〇〇一年十二月　日本經濟新聞出版社刊行

文庫版　二〇一三年一月　株式會社文藝春秋刊行

狂言賽博格
狂言サイボーグ

作　　者 —— 野村萬齋
攝　　影 —— 洺忠之
譯　　者 —— 沈亮慧
責任編輯 —— 林蔚儒
美術設計 —— 謝捲子
內文排版 —— 張靜怡

社　　長 —— 郭重興
發行人兼
出版總監 —— 曾大福
出　　版 —— 這邊出版／遠足文化事業股份有限公司
發　　行 —— 遠足文化事業股份有限公司
地　　址 —— 231 新北市新店區民權路 108-2 號 9 樓
電　　話 —— (02) 2218-1417
傳　　真 —— (02) 2218-8057
郵撥帳號 —— 19504465
客服專線 —— 0800-221-029
客服信箱 —— service@bookrep.com.tw
網　　址 —— https://www.bookrep.com.tw
臉書專頁 —— https://www.facebook.com/zhebianbooks
法律顧問 —— 華洋法律事務所　蘇文生律師
印　　製 —— 呈靖彩藝有限公司
定　　價 —— 新臺幣 450 元

初版一刷　西元 2022 年 6 月
Printed in Taiwan

KYOGEN CYBORG
by NOMURA Mansai
Copyright © 2001 NOMURA Mansai
All rights reserved.
Original Japanese edition published by Nikkei Publishing Inc. in 2001.
Republished as paperback edition by Bungeishunju Ltd., Japan in 2013.
Chinese (in complex character only) translation rights in Taiwan reserved by
Zhebian Books, a Division of WALKERS CULTURAL ENTERPRISE LTD. under
the license granted by NOMURA Mansai, Japan arranged with Bungeishunju Ltd.,
Japan through Keio Cultural Enterprise Co., Ltd., Taiwan.

國家圖書館出版品預行編目資料

狂言賽博格／野村萬齋作；沈亮慧譯 . -- 初版 . --
　　新北市：這邊出版：遠足文化事業股份有限公
　　司發行 , 2022.06
　　240 面；14.8×21 公分 .
　　譯自：狂言サイボーグ
　　ISBN 978-626-96003-0-4（平裝）
　　ISBN 978-626-96003-1-1（平裝印簽版）

　　1. CST：狂言　2. CST：表演藝術

983.11 111005307